# 法國新銳導演
## Le jeune cinéma français

Michel Marie／策劃

聶淑玲／譯

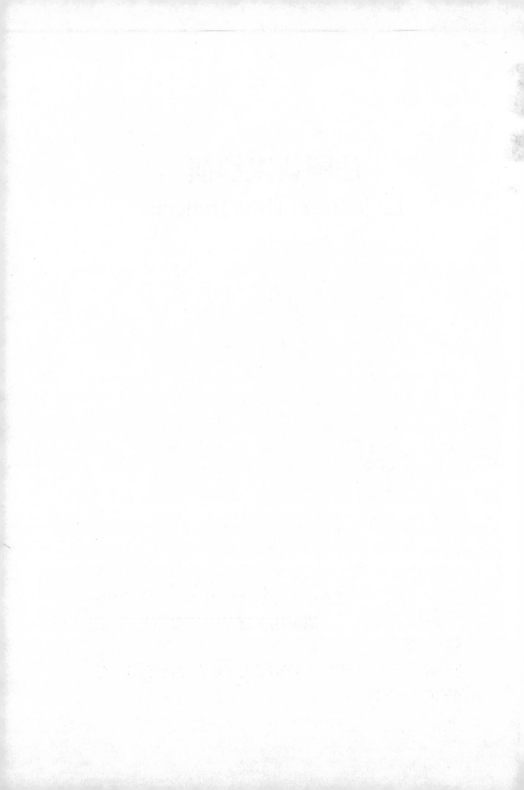

# 代序：「你喜歡年輕和新穎嗎？」

　　法國新銳電影是否真存在？這就是本書要回答的問題。答案至少有兩種：一種簡潔明瞭，另一種則明顯要複雜得多。

　　新銳電影的出現，可先從統計數字來看。六〇年代初政府開始設立機構，鼓勵固定的電影創作。已存有的預支收入款（l'avance sur recettes）辦法中，有一特別「處女作」項目；凱薩獎的補強項目「年輕希望」單元，有專門保留給新銳電影人的尚・維果獎（Jean Vigo）。根據史學家歷年的觀察，平均每年

> 　　「目前我們出現了一代非常傑出的導演，如波瓦（Beauvois）、卡索維茨（Kassovitz）、庫南（Kounen）等，他們製作的電影非常扣人心絃，我很喜歡。」
> ——《偵探》（*Détective*，高達（Godard），1985），喬尼・哈利代（Johnny Hallyday）譯，刊於1998年3月1日《週日報》（*Le Journal du Dimanche*）。

約出現三十位左右的新銳導演和影片，幾乎占了法國當年度所產影片的半數。

　　因此，提供獎金予新銳電影人，以及「首度拍片者」。從法國電影界電影人不輕易被淘汰看來，至少在拍過三、四部電影後，才能開始發展其職業生涯。然而，在一九九七年顯得很特別，亞倫・雷奈（Alain Resnais）的電影獲致成功，而羅伯・桂迪居（Robert Guédiguian）和曼紐・伯耶（Manuel Poirier）也出人意料地一舉成名。

　　經過 Canal+ 電視台的《電影日誌》（*Journal du cinéma*）工作小組的評選，以及集結數位年輕影評人，我們提出某些共識和對新銳電影的個人觀點。此書相當於一本小型參考書，其中蒐集了五十多位男女新銳導演，這些導演大都出生於六〇年代，那時正是「新浪潮」出現的時期。他們這幾年導演了一或兩部電影，屬於這新世代。我們即使無法將他們的心聲都輯錄下來，仍然採訪了他們其中的幾位，代表幾個不同傾向的意見。

　　製片人和導演之間的關係是很重要的，在此特別訪問了兩位製片人：費德里克・杜馬（Frédérique Dumas）和尚・米歇爾・雷（Jean-Michel Rey）。此外，還收錄了一些討論文章，如：勒內・普雷達（René Prédal）對其五十年的法國電影生涯進行了一次整體上的描述；法蘭西斯・瓦諾依（Francis Vanoye）和克萊爾・瓦賽（Claire Vassé）探討了其中過程和得失，以及電影藝術家之間的各種關係。這種關係包括地域上的（比如湯馬士・伯代〔Thomas Bauder〕寫的關於北方導演的報導）、種族的、家庭的，當然還有社會上

的。克萊爾‧梅協（Claire Mercier）導演的《最美麗的年華》（*Le Plus bel âge*）是自傳性作品，相當具有代表性，其創作精神沿襲自著名電影學校：法國電影高等學校（l'Idhec〔舊名〕／Femis）及盧米埃電影學校（L'Ecole Louis Lumière）。畢業學生有艾立克‧羅尚（Éric Rochant）和阿諾‧德斯布萊山（Arnaud Desplechin）等。法國電影高等學校學生畢業後分成兩派，一派形成在電影台編劇部（Canal Plus Écriture），另則形成影評一派在《電影筆記》（*Cahiers du cinéma*）、《電影攝製》（*Cinématographe*）和《明星集》（*Starfix*）等雜誌。

一九五七年五月，國家電影中心（CNC）的總裁賈克‧弗洛德（Jacques Flaud）對法國電影展現其健全的經濟體制並擁有四億觀眾，感到相當滿意。但卻同時感歎藝術界的景況愈形僵化，新銳作者產量不夠；因為這些電影都是為了老年的觀眾，以及年輕人中有老式品味的觀眾而拍攝，因此電影收入大半來自「爸爸級」的影片。

四十年後景況完全改觀，未來將有助於新銳人和大導演的嶄露頭角，值得稱許的是他們繼承前人尚‧雷諾（Jean Renoir）、布列松（Robert Bresson）、高達（Jean-Luc

Godard)、新近的尚·尤斯塔奇（Jean Eustache）和菲利普·
加雷爾（Philippe Garrel）的事業。還記得在《斷了氣》（*À
Bout de Souffle*）裡，一個年輕的女孩拿著《電影筆記》，在
香榭麗舍大道上問著面前的人：「您喜歡年輕和新穎嗎？」
米歇爾·布卡爾（Michel Poiccard）傲慢的回答道：「我喜
歡老東西。」那麼，你的意見又是什麼？

### 米歇爾·瑪麗（Michel Marie）

# 目錄

# 關於法賓娜・芭勃在《車站酒吧》中的動人美貌

《電影日誌》記者伊莎貝拉・佐丹奴熱情地講述了年度最佳電影。

法國新銳電影確實存在嗎？電影人米歇爾・畢可利（Michel Picooli）在超過六十五歲的年紀執導他的第一部電影，也可算得上是「新銳」電影人嗎？羅伯・桂迪居（Robert Guédiguian）最近再度於藝術公視（Arte）之電影大展單元中介紹「法國新銳電影」。（這實在太好了！）

法國人喜歡劃分派別和區分種類。法

法賓娜・芭勃在《車站酒吧》（Bar des rails）中：塞提・卡恩，1991

國新銳電影的意識最早出現於八〇年代，當時完全只是一個
憑空而來的想法。世界上沒有任何一個國家比得上法國，具
有如此的創意和多樣性，法國也是唯一一個肯投資在創作者
身上的國家。如果說法國在新銳電影創作方面積累了一些財
富，十年來出現了那麼多的年輕電影導演，這些至少應部分
地歸功於獨特的財務體系，我們應時時為此致上敬意。

從八〇年代末以來，我們都能從每年增長的處女作中發
現到各色不同的風格和類型。

在晚熟型創作者阿諾‧德斯布萊山（Arnaud Desplechin）
的《我的抗爭》（*Comment je me suis disputé*，又名《我的性
生活》，1996）和卡林‧德里第（Karim Dridi）的《畢卡兒》
（*Pigalle*）中那些覺醒的英雄之間的共同點是什麼？在皮耶‧

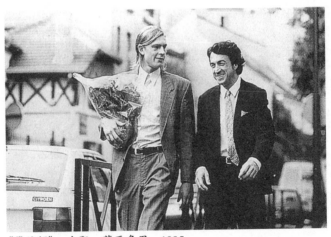

《學徒們》，皮耶‧薩瓦多里，1995

薩瓦多里（Pierre Salvadori）的喜劇中那種過分誇張的節奏和薩弗耶・波瓦（Xavier Beauvois）的探討深度，他們之間的共同點又是什麼？這些電影人約三十多歲，持續沿用這些社會主題——不是社會問題就是人們熟知的「社會斷層」（fracture sociale）問題。事實上，為了電影不再老調重彈，早該出現像蕾提提雅・瑪頌（Lætitia Masson）和尼可拉斯・布克瑞夫（Nicolas Boukhrief）這類電影人，願意去發掘諸如失業或悲慘的現實等問題。而前所未有，也早該發起的「五十九個電影人的簽名活動」，使得電影人仿效當代的作家和音樂家，致力於專業領域的精神。

法國新銳電影雖正值年輕，但仍沿襲保守的作風，因此目前還未出現像高達（Godard）、柯波拉（Copoola）或費里尼（Fellini）之類的天才，目前在法國也沒有人像王家衛（Wong Kar Wai）那樣，在影像上掀起革命。

我們試著為法國電影下個註解，姑且不論及時代的不公平，我們發現女性電影特別受到矚目……可以說已經結束了香妲・阿克蔓（Chantal Akerman）和安妮・華達（Agnès Varda）孤軍奮戰的時代。

新銳電影又與其他環節、人物相牽連，這也是此運動有趣的地方。舉例像瑪麗安・德尼古（Marianne Denicourt）、愛曼紐・德弗（Emmanuelle Devos）、羅倫絲・柯特（Laurence Cote）、愛樂蒂・布榭（Élodie Bouchez）、琪雅拉・瑪斯特羅瓦尼（Chiara Mastroianni）……看來法國已經

產生明星新銳導演了。

　　當我談起法國新銳電影，必須提及《電影日誌》
（*Journal du Cinéma*），也必要回想剛欣賞到第一批新銳影片
的興奮，如《去死吧！》（*Va mourire！*）和《在失業的日子》
（*En avoir ou pas*）。在拍製蓋‧摩爾（Gael Morel）的片子
時，情緒完全High到最高點，其中希利‧寇拉（Cyril Collard）
的眞摯情感展露無遺，而尙‧法蘭索‧瑞雪（Jean-François
Richet）在排練中產生的憤怒，都是饒有趣味的過程。

　　電影日誌的創立時，法國新銳電影早已產生菲利普‧哈
瑞（Philippe Harel）、薩弗耶‧波瓦、亞伯‧杜朋德（Albert
Dupontel）、蓋斯帕‧諾亞（Gaspard Noé）、薩弗耶‧杜杭傑
（Ｘａｖｉｅｒ Durringer）、馬立克‧席班（Malik Chibane）和其他許多創作者，他們都有過成功，有徘徊遲疑，甚至有過失誤。我們看到了他們的探索，分享他們的熱情，甚至他們的處女作在出品前就已受到矚目，

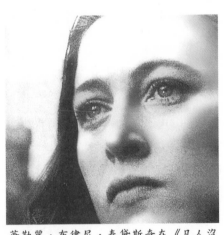

華勒麗‧布律尼‧泰黛斯奇在《凡人沒
有特質》電影中；羅倫絲‧費里亞‧巴
爾伯沙，1993

例如皮耶‧薩瓦多里的短片《家務事》(*Ménage*)。這些年比較成功的電影有安妮‧梅蘭（Agnès Merlet）的首部精彩之作《貪婪之子》(*Fils du requin*)、馬修‧卡索維茲（Mathieu Kassovitz）——一位充滿智慧、熱情高昂的導演的作品——《警察故事》(*Police Story*)，及其剛剛開始拍攝的《仇恨》(*La Haine*)。我們為法賓娜‧芭勃（Fabienne Babe）在《車站酒吧》中的動人美貌而著迷，也被華勒麗‧布律尼‧泰黛斯奇（Valeria Bruni-Tedeschi）在《凡人沒有特質》(*Les gens normaux n'ont rien d'exceptionnel*)中的表現所吸引。甚至在觀看《住房狀況》(*État des lieux*)、《太保密碼》(*Dobermann*)還有《上等旅館》(*Select Hôtel*)幾部影片時，有的人會格外激動。

在人們稱之為電視的螢幕小窗裡，因為有《電影日誌》記者的熱情報導，法國新銳電影將更為興盛和閃耀。

伊莎貝拉‧佐丹奴（Isabelle Giordano）

照片來源：p.1: BIFI.

　　　　　p.2: Les Films Pelléas

　　　　　p.4: BIFI/G. Desmoulin

# 潮 流

　　這篇文章可以作為法國電影五十年中新的一頁。勒內‧普雷達為我們描述了法國電影界年輕一代作品的全貌。

　　有的電影很長，如哈維‧勒魯（Hervé Le Roux）導演的《大喜事》（*Grand bonheur*）就長達兩小時四十五分鐘；有的則很短，如巴斯卡‧貝利（Pascale Bailly）導演的《我的抗爭》（Comment font les gens）就只有五十分鐘。商業電影方面有尚‧皮耶‧羅桑（Jean-Pierre Ronssin）導演的《優柔寡斷的人》（*L'lrrésolu*），娛樂性電影有安東尼‧德斯勞希耶（Antoine Desrosières）的《飛向美麗的星辰》（*À la belle étoile*），還有羅倫絲‧費里亞‧巴爾伯沙（Laurence Ferreira Barbosa）執導的《凡人沒有特質》、奧利維亞‧阿薩亞斯（Olivier Assayas）的《赤子冰心》（*L'Eau froide*）、《邊緣線》（*border line*），黑色調的有克萊兒‧丹尼

絲（Claire Denis）的《我不眠》（*J'ai pas sommeil*），明朗的有馬立克‧席班的《法國本土》（*Hexagone*）。法國新銳電影沒有改變反映愛情的迷茫，以及巴黎和外省反抗鬥爭的主題，總是用同樣的拍攝手法對準人物臉部定格，相同的危機和失敗的場景，和被壓抑著的衝動。當然，也會觸及到同性戀議題。

　　現在的某些電影製作人忘記了艾立克‧羅尙導演的《無情的世界》（*Un monde sans pitié*）一片的成功，克里斯汀‧文生（Christian Vincent）的《秘密》（*La Discrète*）和阿諾‧德斯布萊山的《守望》（*La Sentinelle*），也都是用既有的英雄異於凡人的題材，加以改編翻新——一位與眾不同的英雄，一個有刺激的故事，一個煩躁迷亂的背景，配有適當的矛盾衝突和愛情的糾葛。

　　此外，也還有許多問題，如人物數量減少，演員在攝影機前就像在被審訊，運用蒙太奇的手法對系列長鏡頭進行剪輯，或是那些頗具才華、堪稱極品的場面缺少自己的特點，甚

《我不眠》，克萊兒‧丹尼絲，1994

至可以被互換使用等等。幾乎在每部電影中，都存在著沒有什麼關係的場景，有時沒有背景的由來，或是缺乏持續感，或是缺少一種人氣。就如同拿著一把解剖刀在活生生的模型上做遊戲一樣。要評判出一部電影與其他電影的細微差別，應該有明辨是非的識別力，應該洞察作者的性格特點，看看他是否只是照本宣科。有時他們（或她們）總是用那種明確的筆調和正式的主題來約束自己，好像這是博得觀眾喜愛的唯一途徑。殊不知這種「貴族」派頭根本不會吸引觀眾，也不會創造出什麼有創新的表達方式。只會讓那些內行人把這種電影的電影票分到一些特別閉塞的年輕一代電影作家俱樂部。在實踐的過程中，每個人都會反對殺雞取卵、涸澤而漁的做法，也反對只在一個領域中鑽牛角尖。我們分析出的結果說明了解決問題

## 初 級讀物

這本初級讀物只講述了對新生代的大概印象，並沒有試圖把它講得詳盡透澈。它介紹了法國電影界這些年輕的電影製作人們，共有五十多位導演，他們每個人都在近年內拍過幾部處女作長片。

有關法國電影界新生代的文字資料，除了一些電影雜誌上的文章和評論，以及《電影手冊》中「電影工作室」這個專欄之外，還有《自由的兒童》（*Les Enfants de la liberté*），克蘿德·瑪麗·泰曼（Claude-Marie Trémois），巴黎，索伊（Seuil）出版社，1997、《法國電影五十年》（*50 ans de cinéma français*），勒內·普雷達（René Prédal），巴黎，納唐（Nathan）出版社，1996、《實事》（*Positif*）雜誌關於年輕喜劇家們的專刊（1997年5月，第435期），以及《電影季刊》（*Saisons cinéma-tographiques*），它記錄了當年內法國拍攝的所有電影。

的可能性，但到什麼時候解決呢？

　　關於美學方面，對於近十年來的年輕電影家們的共同看法是，使用某種特定的拍攝方法同時重返真實當中。這種真實反映在影片《法國旅館》（*Hôtel de France*）（派翠絲‧謝樓〔Patrice Chéreau〕，1986）和《情人》（*L'Amoureuse*）（賈克‧陶勇〔Jacques Doillon〕，1987），也能夠在《逝者的生命》（*La Vie des morts*）（阿諾‧德斯布萊山，1991）中發現，同樣在《告訴我是與非》（*Dis-moi oui, dis-moi non*）（諾埃米‧勒伍斯基〔Noémie Lvovsky〕1990導演的短片）一片中也有。這些現象首先來自於幾張面孔：比如在《告訴我是與非》和《逝者的生命》中都出任角色的華勒麗‧布律尼‧泰黛斯奇，此外還有艾曼紐‧沙朗傑（Emmanuel Salinger）、雷斯里‧阿祖萊（Leslie Azoulay）、茱蒂‧戈德萊士（Judith Godrèche）、瑪麗安‧德尼古、愛莎‧茲伯斯坦（Elsa Zylberstein）等等。除了每部作品的特點：《法國旅館》的暴力、《逝者的生命》的悲哀、《告訴我是與非》的輕佻以

《告訴我是與非》，諾埃米‧勒伍斯基的短片，1990

外，導演皆以相同的手法，表現出年輕人在身體上互相傷害、處於封閉的場景互相追尋的狀態；然後以潛藏的超動態攝影機和乾澀的剪接，呈現一種在框鏡中極力抗爭令人窒息的人際關係，距離逼近而產生壓力，這是年輕世代的焦慮。塔希內（Téchiné）及阿薩亞斯都喜愛這類主題，只是以不同的觀點來詮釋罷了。

# 1996-1997：不斷的創新

在一九九六年，每兩部電影之中必有一部是處女作或創作者的第二部長片，因為在總計一百零四部新產法國影片中，處女作有三十七部，拍第二部片者有十八部。九〇年代初期以來，處女作電影的數量占電影總產量的三分之一，可是在八〇年代至多只

---

**馬**修·阿瑪立 Mathieu Amalric

演員，導演，1965年出生於塞納河畔的Neuilly sur Seine城市。

■副導演
《給L的信》（*Lettre pour L*），羅曼·古皮爾（Romain Goupil），1994

■演員
《月亮上的寵兒》（*Les Favoris de la lune*），歐塔·伊索里亞尼（Otar Iosseliani），1984
《守望》（*La Sentinelle*），阿諾·德斯布萊山（Arnaud Desplechin），1992
《追逐蝴蝶》（*La Chasse aux papillons*），歐塔·伊索里亞尼，1992
《給L的信》，羅曼·古皮爾，1994
《誘惑者的日記》（*Le Journal d'un séducteur*），丹尼爾·杜布魯（Danièle Dubroux），1995
《我的抗爭……》（*Comment je me suis disputé……*，又名《我的性生活》，*ma vie sexuelle*），阿諾·德斯布萊山，1996
《罪惡因果》（*Généalogies d'un crime*），荷·維茲（Raoul Ruiz），1997
《面談》（*L'Interview*），薩弗耶·吉爾諾利（Xavier Jiannoli），1998
《真沒多少朋友》（*On a très peu d'amis*），希爾維·莫諾（Sylvain Monod），1998
《艾麗斯和馬丁》（*Alice et Martin*），安德烈·泰基內（André Téchiné），1998
《遺憾》（*Regrets*），奧利維亞·阿薩亞斯（Olivier Assayas），拍攝中

■導演
《沒有笑容》（*Sans rires*），1990
《凝視著天花板的雙眼》（*Les Yeux au plafond*），1992，演員
《管你自己的事》（*Mange ta soupe*），1997

是四分之一,現在這種增加量已明顯超過了記錄水平。此外,有十八位電影製作人都已完成了他們的第二部長片。

這個國家最偉大的特點是:世界上沒有任何一個國家,能夠在每年都產生這麼多的新導演。但是也要注意到,超過三分之一的處女作在拍攝之前就得到預支收入款的資助。因此十多年以來,這個百分比也就有規律地固定在50%。這種制度對作家們不斷創新有很大的推動力,三十多年來發揮了不小的作用。如果沒有它,這些處女作中就會有三分之一無法問世了。

另方面也不應完全仰賴預支收入款,似乎如果不能得到預支收入款的資金,處女作便無法完成。實際上,今後投資來源的多樣化(自己出資、資助投資、歐洲輔助金機構等),尤其是

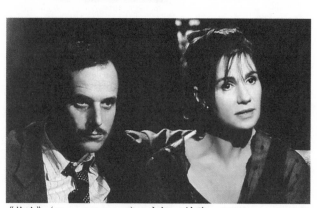

《乾洗》(*Nettoyage à sec*),安娜‧封登,1997

電視台對影片的大量需求(Canal+電視台預購了80%的電影;法國二台參與了四分之一電影的投資,法國電視一台

（TF1）、法國三台（France 3）和
藝術公視已經參與製作了六分之
一的長片），都有力地保證了電
影拍攝過程的投資。

　　至於藝術電影（film d'auteur）
在處女作或第二部長片中扮演重
要的角色——大部分影片表現了
作者在藝術方面的雄心壯志以及
強烈的個人意識——想要讓觀眾
看到不同的東西。從此點也顯露
出藝術與實驗影片的影院（Salles
Art et Essai-Recherche）營運良
好，也歸因於電影雜誌的嚴謹評
論，及新生代在一九九六年、一
九九七年數度上街遊行所爭取到
的發言權利。從此獲得供應（財
務資金）及需求（觀眾）雙方的
支持。此外，製片的鼓勵作用也
很大，他們都屬於電影的冒險者
及愛好者，毫不猶豫地去投資拍
攝有獨創意念的電影。

　　然而有人指出，新銳電影人
的大量產生，將會帶來危機。一

陳 **英雄**　Tran Anh Hung

製片人，1962年生於越南的密多。
1985年至1987年在路易斯‧盧米爾
（Louis Lumière）學習。
《南雄的妻子》（*La Femme mariée
de Nam Xuong*），1987

《等待石》（*La Pierre de l'attente*），
1991
《青木瓜的滋味》（*L'Odeur de la
papaye verte*），1993
《三輪車伕》（*Cyclo*），1995

陳英雄在昂日（Angers）影展上
照片來源：Carole Le Bihan.

《與亡靈的約定》，巴斯卡・費昂，1994

九九〇年到一九九六年間，每年有一百部長片製作完成，其中竟有二百三十部處女作。此數尚未計算電視節目、文化機構和一些視聽企業界的需求。姑且不論這些新銳導演們是否皆能繼續以藝術電影作爲生涯發展，至少大半的人都認爲能在電影及視聽領域內工作是件很美好的事。

統計數字特別顯示，一九八〇年底起開始出現大批的年輕女導演，其數目自一九九〇年開始以倍數增加：諾埃米·勒伍斯基、克莉絲汀·加耶（Christine Carrière）、艾蔓紐·吉奧（Emmanuelle Cuau）、伊莎貝拉·基諾（Isabelle Quignaux）、朱蒂·卡昂（Judith Cahen）、蕾提提雅·瑪頌、克萊兒·西蒙（Claire Simon）、多打·哈瑞（Dodine Herry）、安妮·歐芭迪亞（Agnès Obadia）、多明妮可·卡貝拉（Dominique Cabrera）、瑪

奥 Olivier Assayas
利維亞·阿薩亞斯

電影導演、電影編劇，1955年生於巴黎，電影劇本的評論員，短片電影《在東京尚未完成》（Laissé inachevé à Tokyo）的製片人。
■合作編劇
《秘密通道》（Passage secret），洛朗·佩蘭（Laurent Perrin）
《約會》（Rendez-vous）和《犯罪現場》（Le Lieu du crime），安德烈·泰基內（André Téchiné）以及朗·萊（Lam Lê）和利里亞·貝紀傑（Liria Begeja）的電影策劃
■導演
《失序狀態》（Désordre），1986
《冬季的孩子》（L'Enfant de l'hiver），1988
《巴黎醒來》（Paris s'éveille），1991
《新生活》（Une nouvelle vie），1993
《赤子冰心》（L'Eau froide），1994；電視版本《白紙》（La Page blanche）
《迷離劫》（Irma Vep），1996

麗‧維米亞（Marie Vermillard）、桑德琳‧瓦榭（Sandrine Veysset）、希爾維‧威哈德（Sylvie Verheyde）都是近三年出現的，已經加入克萊兒‧丹尼絲、派翠西亞‧馬居（Patricia Mazuy）、安娜‧封登（Anne Fontaine）、羅倫絲‧費里亞‧巴爾伯沙、巴斯卡‧費昂（Pascale Ferran）及其他九〇年代以

《乾洗》，安娜‧封登，1997

來湧現出的數十位女導演的行列中。至今在電影分析及評論時，必須特別爲她們保留一塊園地。如今女性處於較優越的地位，因爲過去女性站在不平等的立足點，而今要趕上歷史的腳步。此外，曼紐‧伯耶、阿諾‧德斯布萊山、羅伯‧桂迪居、薩弗耶‧波瓦，或布諾‧杜蒙（Bruno Dumont），也都在優秀者之列，而瑪汀‧杜格森（Martine Dugowson）和馬里恩‧維努（Marion Vernoux），屬稍遜色的「新自然派」，較年長者的新銳還有迪亞娜‧柯蕊（Diane Kurys）和科琳‧賽歐（Coline Serreau）。我們不再崇尚固有的道德準則，也不須刻意去注意所謂「女性電影」，因爲《在失業的

日子》(蕾提提雅・瑪頌)、《天使的小孩》(*Nénette et Boni*)(克萊兒・丹尼絲)、《耶誕節會下雪嗎？》(*Y aura-t-il de la neige à Noël*)(桑德琳・瓦樹)和《與亡靈的約定》(*Petits arrangements avec les morts*)(巴斯卡・費昂)，這些影片已經證明是近五年來最優秀的影片之一。

另外一個正在消失的差異就是電影和電視之間的差別。從一九九四年以來，我們已經進入了電影電視時代（根據收入預算由製片人把電影引入電視）或電視電影時代（由電視台或其下屬台根據視聽節目製作進入電視），藝術公視進的九集連續劇電影《所有的男孩和女孩》(*Tous les garçons et les filles*)就是個例子。因為所有今天法國年輕人拍攝的電影（而且變得越來越年輕），都根據他們的經銷商和發行商的需求，安排在不同的大小

---

## 賈克・奧迪亞 Jacques Audiard

電影編劇、電影導演，1950年出生，電影導演米歇爾・歐迪亞德（Michel Audiard）之子。

■編劇

《詩人的節奏》(*Swing Troubadour*)，布諾・巴揚（Bruno Bayen），1980

《熟手》(*Professionnel*)，喬治・羅爾（Georges Lautner），1981

《致命的遠遊》(*Mortelle Randonnée*)，克羅德・米勒（Claude Miller），1982

《社會主義萬歲》(*Vive la Sociale*)，日拉德・摩迪拉（Gérard Mordillat），1983

《鮑博家的午夜》(*Le Réveillon chez Bob*)，丹尼斯・加尼爾・德法（Denys Granier-Deferre），1984

《打結的口袋》(*Sac de noeuds*)，喬斯安納・巴拉斯寇（Josiane Balasko），1985

《天使的塵埃》(*Poussière d'ange*)，愛德華・尼爾曼（Edouard Niermans），1986

《薩克斯》(*Saxo*)，艾利爾・澤杜（Ariel Zeitoun），1987

《犯罪頻率》(*Fréquence meurtre*)，伊麗莎白・拉普努（Elizabeth Rappeneau），1987

《澳洲》(*Australia*)，尚・賈克・安德里（Jean-Jacques Andrien），1989

《貝克德爾》(*Bexter*)，日若姆・布瓦萬（Jérôme Boivin），1989

《巴爾羅的懺悔》(*Confessions d'un barjo*)，日若姆・布瓦萬，1991

■導演

《看那些掉下去的人》(*Regarde les hommes tomber*)，1994，編劇

《秘密英雄》(*Un héros très discret*)，1996，編劇

螢幕上放映，而且次數不等。例如巴斯卡·費昂的首部片是電影（《與亡靈的約定》，1994），而第二年拍的《可能的歲月》（*L'Âge des possibles*）就是一部電視影片；安德烈·泰基內（André Téchiné）的《野蠻的脆弱者》（*Les Roseaux sauvages*）、奧利維亞·阿薩亞斯的《赤子冰心》和塞提·卡恩（Cédric Kahn）的《幸福太多了》（*Trop de bonheur*）三部都是電影版本，但他們的短片也同時問世，分別為《橡樹和蘆葦》（*Le Chêne et le Roseau*）、《白紙》（*La Page blanche*）、《幸福》（*Bonheur*）。但是菲利普·福崗（Philippe Faucon）似乎忽略了其中特別的問題：例如《愛情》（*L'Amour*，1989）是一部電影院上映的影片，《莎賓娜》（*Sabine*）是一部電視影片，卻同時參加一九九二年威尼斯影展，並且成功取得影院的經銷權利。而《謬麗兒讓父母失望》（*Muriel fait le désespoir de ses parents*）也是一部電視影片，一九九四年在電視上播出，三年後才在電影院上映。《我的十七歲》（*Mes dix-sept ans*）於一九九六年在法國電視二台播出，但還是面臨進入影院的問題，這樣的例子已經舉不勝枚舉，顯然從此以後，電影片走入電視將成為一種自然法則。

## 重溫電影題材

電影題材五彩繽紛：喜劇、懸疑、軍教戰鬥片、社會心

理學的、標新立異型的等等，一九九六年和一九九七年出品的處女作和第二部片比過去幾年開拓了更多樣的通路。藝術片有預支收入款和藝術公視，大多屬於戲劇領域；而那些由大的影片發行公司和法國電視一台投資的影片通常更傾向於古老的咖啡劇氣息和暴力動作場面。安妮·歐芭迪亞的《羅馬人》（*Romaine*）是一部製作很差的影片，僅僅是把描寫同一個人物的三部短片首尾相接地連在一起；而亞倫·貝里內（Alain Berliner）的《玫瑰人生》（*La Vie en rose*）很快地從一部生活喜劇（一個小男孩把自己當成一個小女孩）發展成一部風靡全球的影片；而巴斯卡·波尼澤（Pascal Bonitzer）的《仍然》（*Encore*），試圖透過一個無聊學院的一位無聊教授的表現，以他勾引蠢婦以及顧影自憐的悲志描寫，來博得觀眾的同情和支援；

薩弗耶·波瓦 Xavier Beauvois

演員、編劇、導演。1967年生於加來海峽省（Pas-de Calais）的奧榭（Auchel），曾獲電影羅馬獎（Rome），在安德烈·泰基內（André Téchiné）《清白人》（*Les Innocents*, 1987）和馬諾·德·奧利維拉（Manoel de Oliveira）《我的境況》（*Mon Cas*, 1985）中實習。

■演員
《沈睡的丹尼爾》（*Daniel endormi*），米歇爾·貝納（Michel Bena），1998
《巴黎的天空》（*Le Ciel de Paris*），米歇爾·貝納，1991
《致意露西》（*A Lucy*），賈戈納達·雷哈·雷尚（Jaganathen Radha-Rajen），1992
《小小幸福》（*Aux Petits bonheurs*），米歇爾·德維爾（Michel Deville），1993
《情人》（*Les Amoureux*），凱薩琳·科西尼（Catherine Corsini），1993
《邦尼特》（*Ponette*），賈克·多隆（Jacques Doillon），1996
《白天和黑夜》（*Le Jour et la nuit*），貝納·亨利·萊維（Bernard Henry-Lévy），1997

■導演
《雄貓》（*Le Matou*），1986
《北方》（*Nord*），1992
《別忘了你就要死去》（*N'oublie pas que tu vas mourir*），1995

羅倫絲‧費里亞‧巴爾伯沙的《我對愛情恐懼》（*J'ai horreur de l'amour*）則透過女主角珍妮‧巴里巴（Jeanne Balibar）微帶諷刺的演技來表演走鋼絲；而盧卡‧貝佛（Lucas Belvaux）的《搞笑！》（*Pour rire !*）是一齣非常精彩的喜劇，在這部片子裡，人物的內涵深度和精彩的喜劇表演不相上下，插諢打科的表演徹底粉碎了古典三角戀愛的陳詞濫調。個性、特性的突出使電影發生日新月異的變化，節奏變了，主題變了，高潮迭起又峰迴路轉；情節錯綜複雜，同時又接近生活，既能把情節的不真實推到荒謬無聊的境地，又能讓觀眾體味出其中的真情實意，從而做到悲喜情節保持適當的比例。

《海的彼岸》，多明妮可‧卡貝拉，1997

法蘭索瓦‧歐松（François Ozon）在《看海》（*Regarde la mer*）中的導演手法就像貝佛的喜劇。在充滿鹹味的陽光和肉感的溫柔中，導演歐松掀起了一個年輕女人的欲望，同時平行安排把一個嬰兒推入險境……，讓他孤獨一人或置於一個貪婪的獵豔女人的保護下，而這個女人經常出入超市的肉店櫃檯和內衣專櫃，使得故事情節更加離奇曲折。片中一些粗俗的細節就像槍戰片中的暴力場面一樣，給人一種窒息壓抑的感覺。與雷蒙‧德巴東（Raymond Depardon）、馬

歇‧奧佛（Marcel Ophuls）或尚‧米歇爾‧卡雷（Jean-Michel Carré）片子中的人物形象相比，這種直觀的表現手法已經達到了運用自如的地步。多明妮可‧卡貝拉把她的日記拍成電影《日復一日》（*Demain et encore demain*），想以此作為與人溝通的工具；而哈維‧勒魯則開始了熱切的調查，想找他一九六八年五月錄製的一部著名影片《工人重回奇妙工廠》（*La Reprise du travail aux usines Wonder*）的女主角，三十年過去了，所有的景物依舊，可是那個哭著回到工廠復職的女工人卻一直沒找到，成了這部狂熱影片的盲點，故事的重現模糊了觀眾的焦點，使記憶最終激發出強烈的情感。

這種時空性很強的影片使得克萊兒‧西蒙邁出了重要的一步，她開始上映《不惜一切代價》（*Coûte que coûte*），一部戲劇化的文獻紀錄片，就像影片《若非則是》（*Sinon, oui*）一樣，講述一個年輕女人的讓人動情的故事（她假裝懷孕，在醫院裡偷走了一個嬰兒），影片是以報導的形式拍攝的。而一些持有偏見的人起訴這種報導不合時宜，誤導了觀眾，擾亂了正常的社會價值觀。

在《住房狀況》一片播出之後，尚‧法蘭索‧瑞雪搞雜了一部類型完全不同的影片——《我的6-T型槍要開火》（*Ma 6-T va crack-er*）。該片描述了一九六八年後的所謂戰鬥精神，從發放傳單、小冊子的熱情到應革命召喚的激情，其中一些針對靡爛生活的見解常常是些不可理喻的暴力內容，影片缺少分析。幸運的是《與亡靈的約會》使一些電影人有了

寫故事的願望，故事體現了一股清新的氣息。此外曼紐·伯耶常常把劇中人物放在現實與夢境之間，例如在《馬里恩》（*Marion*）中處理的家庭問題，雖然兩個人生活在一起卻同樣感到孤立；又如公路電影（road movie）──《天亮以前決定愛不愛你》（*Western*），還碰觸到社會和政治議題。

## 無限制的時代，找尋認同

新銳導演蓋·摩爾在《全力以赴》（*À toute vitesse*）中用《野蠻的脆弱者》的名夫妻演員愛樂蒂·布雪（Élodie Bouchez）和史蒂芬·李多（Stéphane Rideau），片中沒有青少年的脆弱懷疑，不再以無目標的鏡頭運動來表現活力；諾艾·阿比（Noël Alpi）的《青春》（*Jeunesse*）描述文學高等學院無趣的生活；安妮·梅蘭在一九九二年的《貪婪之子》中，對被蹂躪的童年階段，有可怕冷酷的描繪；又如《耶誕節會下雪嗎？》的寓言故事，桑德琳·瓦樹在影像呈現上幾乎都有一點曝光過度，就像在回憶的時光中影像逐漸淡化，這部影片中編織的人物形象總是超乎現實，難以描述，就像回憶經過長久的時間沈澱，透過電影劇本又使它復甦一樣。在自然樸實的風格中，導演把精力集中到七個孩子的故事上，描繪七個孩子被父親虐待，在牧場外面工作，經歷了天地的嚴酷、太陽的曝曬、傾盆大雨的洗禮、夏日的乾旱和多

季的泥濘。最後，耶誕節終於下雪了，卻釀成了一場悲慘的集體自殺，就像在新年故事裡的夢境中一樣。片中還著重表現了七個孩子的母親在面對生活的艱辛表現出的偉大的母愛，在面對一個無恥的、易怒的、甚至亂倫的丈夫時所表現出的頑強抵抗。這樣，母親與孩子，八個人的力量凝結成了巨大的感情財富，完全超越這個金錢統治、人性脆弱的地方。

　　另一個新銳電影的題材，就是描述夫妻婚姻和家庭關係的破裂，愛情的出現像是救贖自我痛苦的唯一辦法，但不再是乏味的浪漫戀情，而是對母親的和兄弟姐妹的熱愛，如克萊兒·丹尼絲的《天使的小孩》、希爾維·威哈德的《一個兄弟》（*Un Frère*）；抑或是沒有眞正的血緣關係，超越種族和文化差別的愛，如多明妮可·卡貝拉的《海

**盧**卡·貝佛　Lucas Belvaux

演員、編劇、導演，1961年出生於瑞士。
■演員
《呐喊》（*Hurlevent*），賈克·利維特（Jacques Rivette），1985
《騷亂》（*Désordre*），奧利維亞·阿薩亞斯（Olivier Assayas），1986
《包法利夫人》（*Madame Bovary*），克羅德·夏布洛（Claude Chabrol），1990
《好運氣》（*Grand Bonheur*），哈維·勒魯（Hervé Le Roux），1992
■導演
《有時愛太多》（*Parfois trop d'amour*），1991
《搞笑！》（*Pour rire!*），1996

的彼岸》（*L'Autre côté de la mer*）。這種以愛爲主題的電影也
可能描述一個眞實但非常奇怪的家庭，這個家庭可能由幾個
非常狂熱的成員組成，喜好吃喝，一起瘋狂，有時也會突然
消沈抑鬱。例如《那麼，就這樣吧！》（*Alors voilà !*），米歇
爾・畢可利的首創片。

　　新銳電影人追隨一種活躍，但不用藥物、暴力、悲慘和
失望來麻痺自我，這些事物常充斥在大城市中，例如洛朗・
布尼克（Laurent Bouhnik）《上等旅館》中的煉獄見證；青年
人的苦難如尙・保羅・希維（Jean-Paul Civeyrac）的《不是
夏娃，亦不是亞當》（*Ni d'Ève ni d'Adam*）以及布諾・杜蒙之

《耶穌的一生》（*La Vie de Jésus*）中悲烈的場面。三部處女作都與其他影片形成強烈的對比，因爲有些透過細緻的手法深刻

《再見》，卡林・德里第，1995

描繪了人類生存的痛苦和悲傷，而另一些則強調在傳統意識
背景下，人們對於失業和其他天災人禍的自我思考。這些新

作品朝向城市周圍審視，逐步挖掘「郊區」文化，能夠把眼光放遠，去觀察、思索社會邊緣和深層次的問題，如馬修・卡索維茲的《仇恨》、湯馬士・吉盧（Thomas Gilou）的《光亮》（*Raï*）、卡林・德里第的《再見》（*Bye-bye*）、阿麥德・布卡拉（Ahmed Bouchala）的《克利姆》（*Krim*）以及馬立克・席班的《溫柔的法國》（*Douce France*），這五部一九九五年上演的影片都對一些社會問題作出了深刻的思考。

但在情感方面，這些「灰色影片」（films cris）多有描寫肉慾的主題，但不具任何美學思考，忠於原著之暗潮洶湧的情緒，頗具有諷諭的風格。故事中的真情實意可以隨著情節的發展而自然流露，這樣的電影大部分具有幻想的色彩，就像賈克・德尚（Jacques Deschamps）的《小心死水》（*Méfie-toi de l'eau qui dort*）和瑪麗・維米亞的《柔情似水》（*Eau douce*）都是來自外省的頗具魅力的作品，也都以水爲典故。至於《迪吉馬港口》（*Port Djema*）在敘述自我逃避，夾雜於雙重的形體中：一個是被刺殺的人道醫生的朋友，另一則是在大街上被拍攝的一個不知名的孩童。艾立克・阿曼（Éric Heumann）真情描繪現今非洲充滿戰亂後的難堪、悲慘和疾病的場景，阿曼從一間破爛不堪的小房子內部開始拍攝，男主角透過窗戶看著一長隊驚魂未定的難民，在沼澤地之間的泥濘小路上奔跑，另一邊則是裝甲車馳騁而來。多數導演會安排逃兵和軍力作對比以製造戲劇性，並且投入大量金錢來拍攝，阿曼卻以相反的手法來表現，這就是新銳藝術電影—

一將表達的需要放在戲劇利益考量之前，拒絕以影像和動作來專斷一切。因此這兩年的處女作是以挑剔的精神評選出來的，亦顯示出法國電影自「新浪潮」以來最豐盛的時刻。

勒內‧普雷達（René Prédal）

---

照片來源：p.8: BIFI.

p.10: Agence du court métrage.

p.12: AMLF.

p.14: Cat's/Alain Dagbart.

p.16: BIFI.

p.20: Bloody Mary production/Dunnara Meas.

p.24: Cat's.

# 法國短片的生命力

所有的新銳電影人幾乎都是從拍短片開始的，十多年來短片經紀商和《快報》（*Bref*）雜誌都積極贊助這類型短片。

人們可以接受一部長達八百六十四頁或短至一百二十八頁的小說、一幅占據整個屋頂或是小型的油畫、一齣或長或短的戲，但很難把「電影」這個名稱貫之於短片的頭上。短片這個詞曾一度幾乎從詞彙表中消失，人們更願意把它叫做「紀錄片」，這些短片的內容通常比較無聊，並被安排在「大片」之前放映。目前這個字眼比較不讓人卻步了，有人開始用短片來表現想法，不管是動畫片、實驗片、介紹經驗的片子，或是在一個長片之前試驗用的影片、提示性的短片等等，都算是短片的類別。長度少於六十分鐘，非剪影片、廣告片、電視劇片段，便視其為短片。

拍短片的資金極其缺乏，因為不太可能有利潤，而且也

沒有任何可能說服那些付出很多精力卻幾乎得不到酬勞的人
投入其中。因此，很少有導演在拍攝長片成功後再回來執導
短片。今天常出現的問題是：短片到底只是一個試驗，還是完整片以外的一個類型？有一種回答是：由於資金狀況的問題，它被視爲通往長片的跳板。這裡列舉

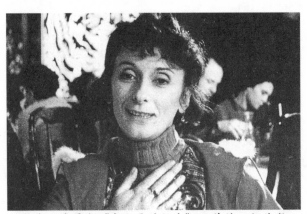

巴斯卡・費昂在《與亡靈的約定》以前的一個片段，
《與波依先生和愛上耶穌的女人共進晚餐》，1989。

一些享有盛名的拍短片的前輩：喬治・逢助（Georges
Franju）、尙・魯克・高達（Jean-Luc Godard）、莫里斯・皮
亞拉（Maurice Pialat）、亞倫・雷奈（Alain Resnais）、艾立
克・羅曼（Éric Rohmer）、法蘭索瓦・楚浮（François
Truffaut）……他們皆拍過這種完整片以外的形式，導演可以
自由表達他們想表達的，包括片子的長度。

# 一只放大鏡

在法國，我們在許多地方能看到短片（年產約四百部左右），例如戲院、影展（法國有十幾個影展有「短片單元」，五十多個影展以「短片」類別展示）、電視（有好幾個這一類的固定節目，例如Canal+電視台在這方面就扮演了重要的角色）等，多虧了短片代理商（Agence du court métrage，創始於一九八三年，至今在他們的影片目錄上就有七千多部影片）的推波助瀾，這些影片藉著世上最先進的發行通路賺錢，雖然無法估計其數量，但的確越來越多人觀賞。短片導演用如此簡短的形式雖不足以表達其理念，但卻足夠使他獲得一點名氣。以這種方式開始平步青雲的有：巴斯卡．費昂、

**貝**尼．邦瓦松 Bernie Bonvoisin

編劇、導演，1956年出生於南代爾（Nanterre），1977年建立了「土色」（Trust）音樂組。

《耶穌的信徒們》（*Les Démons de Jésus*），1996
《大河口》（*Les Grandes Bouches*），拍攝中

照片來源：Clara Films.

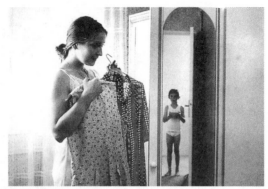

《星期日或魅影》（*Dimanche ou les fantômes*），1994。洛朗·阿查確實有天賦，他的電影明朗而前衛，在佈景方面精練而優雅，反映緊張的家庭關係是他所偏愛的主題，隨著無休止而且無聊的爭吵，使人瀕臨悲劇或憤怒的邊緣；音樂能使人平緩下來，但塑造的是一種令人窒息的世界。

《賈克夫人在十字大道上》（*Madame Jacques sur la Croisette*），1996，艾曼紐·費凱爾在一九九七年獲凱撒獎，在此前曾多次被影展拒絕。這位年輕的導演關心老人問題，片中描述分散於各地的猶太團體，每年固定在某時刻於十字大道上會面；其中還敘述了一個愛情故事。攝影機忠實的把觀點寫真下來，並融入了紀錄片的最佳角度。這種直接的、無修飾的手法令人傾倒。

馬修‧卡索維茲、艾立克‧羅
尚、克里斯汀‧文生等等，這裡
只提及最出名的幾位。

　　此外，在法國透過短片來表
現的作品，大部分內容與需求有
密切的聯繫。一部分導演在此表
現出自己的才能，亞同公司的創
始人尙‧皮耶‧博維亞拉（Jean-
Pierre Beauviala）表示，我們在
短片中強烈的感覺到導演在執行
場面調度時，有一種想拍電影的
欲望，可望融入這個世界的欲
望，因此表現出的藝術性不高；
其中也不乏模仿前人的作品，充
滿著別人的影子，不像是新銳電
影人試驗拍片的精神。

　　整體而言，法國短片僅微少
地揭露一種特殊的美學，就像一
只放大鏡，將法國電影的品質放
大來看，突出了其優點和不足之
處，即使電影業有「衰退」的情
形，短片的表現仍然優秀。法國
電視一台的《美好時光》（*prime*

洛朗・布尼克 Laurent Bouhnik

編劇、導演。1961年出生於巴
黎。由動畫片和剪輯開始從影。

《紅燈》（*Rouge au feu*），1987
《鈍吻鱷》（*L'Alligator*），1990
《一個平凡女子的一天》（*Troubles
ou la journée d'une femme
ordinaire*），1994
《上等旅館》（*Select Hôtel*），
1996，編劇
《容容》（*Zonzon*），拍攝中

照片來源：Climax Productions.

《夏天洋裝》(*Une robe d'été*),1996。毫無疑問是法
蘭索瓦・歐松最成功的作品,這部短片直截了當地描
述了引人注目的同性戀情節。影片中只有一個環節,
使觀眾在魅力和厭惡中面對一種不和諧的畫面。人們
讚賞歐松的輝煌和才能,他的電影視角描述和協調了
整個景觀,對性的疑惑、叛逆,以及表演的局限性。

*time*）節目中的喜劇，就像朋友間講的一些有趣的笑話，讓觀眾度過不少快樂時光。然而喜劇演員爲取悅觀眾必須很賣力，這些影片用誇張的動作和聲效來發揮喜劇功能，卻產生粗鄙的感覺。短片有時免費巡迴放映，顯現出「做電影」的欲望，很多作品已脫離生命的本質，顯現出矯揉造作的虛假感覺，並演進到抽象領域中，這源於一種抵制世界潮流的想法。然而電影業還是一種精神上的事業，我們有必要相信攝影機能拍下一些偶發的事件，我們會感受挫折──至少在螢幕上演出逼眞時，我們只感覺劇本被影像化了；面對連貫的鏡頭，而沒有以自我的想法再重新詮釋，似乎只是將劇本搬上螢幕罷了。

---

**尼可拉斯・布克瑞夫** Nicolas Boukhrief

編劇、導演，出生於1962年。《明星集》（*Starfix*）協會的聯合發起人（1982-1990），Canal+電視台的記者（1991-1993任JDC的總編），後來任這個頻道的規劃顧問。

■合作編劇
《人非皆好運有共產黨父母》（*Tout le monde n'a pas eu la chance d'avoir des parents communistes*），尚・賈克・奇貝馬（Jean-Jacques Zilbermann），1992
《殺手》（*Assassin(s)*），馬修・卡索維茲（*Mathieu Kassovitz*），1997

■導演
《去死吧》（*Va mourire*），1994，編劇
《快樂與煩惱》（*Le Plaisir et ses petits tracas*），拍攝中，編劇

## 敏感的眼神

　　另一方面強調在鏡頭前展現出來的東西,理論家們稱之為「拋物面」。在一些影片中我們會覺得導演在製作非比尋常的作品,因為拍攝的環境、劇情都超出規範。更有意思的是演員們明顯的就在鏡頭前打鬧嬉戲,而有的很真切動人,就因為他們而成就了一些感人的戲劇。

　　一部片子的美感不因拍下事實而減損,也不在於影片添加什麼內容,而是來自於這片段的交集。一部片子的成功,是當作者找到了和世界之間的適當距離(現實或虛構的),也就是說與其拍片計畫的最好融合。在此交集的基礎下,建構起感官的效果。

　　年輕世代的影片最有說服力之處,是在世界和電影裡重新

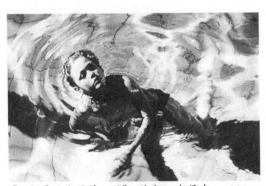

《一個平凡女子的一天》,洛朗·布尼克,1994

找到一種敏感度,若這些敏感度及想法成功地轉換拍成片子,我們就不必擔憂法國電影的未來了。而危險的是數量過

多造成阻礙,「有多少新銳電影人」拍片?同樣的問題發生在長片部分,市場能消化得掉嗎?

我們可以發現一種用於大製作或類似於大製作的現代傾向。然而,準確的說,好幾個短片在我看來還有另一種距離,就是要對空間具體事物的注視更加寬闊,更加順暢。這些電影也有一些神聖的鏡頭,這樣說也許太誇張了,但帶給我們一種很「做作」的感覺,雖然離真正的矯揉造作還很遠,但強調了一種確定的關注,一種能體會影片內涵的敏感目光。這些年輕導演們和他們的上一代一樣,熱愛電影而且挑剔。他們更喜歡引用經典影片或那些比較激進的電影藝術家的觀點,如:尚‧瑪麗‧史卓(Jean-Marie Straub)或菲利普‧加雷爾。他們不拘泥於俗套,不在乎不同電影種類的不同規範準則,但他們隨時準備運用一切。我覺

**多** Dominique Cabrera
**明妮可‧卡貝拉**

編劇、導演,1959年生於阿爾及利亞。
《愛的藝術》(L'Art d'aimer),1985
《政治衰世》(La Politique du pire),1987
《這裡那裡》(Ici là-bas),1988,紀錄片
《郊區的傳聞》(Chronique d'une banlieue ordinaire),1992,紀錄片
《駐留他方》(Rester là-bas),1992,紀錄片
《穿越花園》(Traverser le jardin),1993
《庫爾內夫的郵局》(Une Poste à la Courneuve),1994,紀錄片

《塔中的拉加納》(Réjane dans la tour),1994
《海的彼岸》(L'Autre côté de la mer),1997
《日復一日》(Demain et encore demain),1997

照片來源:Pierre Grise Distribution.

得他們會導向「殘暴電影」(cinéma de la cruauté)，也就是說
與厚顏無恥、聳人聽聞的暴力正好相反，更接近撕碎人道和
反對正統的倫理道德。在今天拍倫理片已沒什麼看頭了，他
們不怕使觀眾失去感官的刺激，也不擔心缺乏故事性。我就
談到這兒，如果重新把一些年輕的電影藝術家集中起來，其
他的除外，每人都有自己的風格。如果能找出共同的理由，
我同時想到的作者還是不盡相同的，例如（為了照顧某些敏
感的人，按姓氏字母排序）：洛朗‧阿查（Laurent
Achard）、海倫‧安琪兒（Hélène Angel）、安娜‧班艾姆
（Anne Benhaïem）、克里斯多夫‧布朗（Christophe Blanc）、

《永恒》(Éternelles)，艾立克‧宗卡，1994。其內容是關於孤兒的情
感世界和社會暴力問題，他讓他的電影超脫地展開想像的翅膀，講述
了個人發展的路程充滿了機遇和變換。這是他的第一部長片，天使般
的夢幻生活也證實了他的編導才華。

洛朗・岡代（Laurent Cantet）、伊夫・高蒙（Yves Caumon）、路西安・迪安（Lucien Dirat）、艾曼紐・費凱爾（Emmanuel Finkiel）、英葛莉・高妮（Ingrid Gogny）、尚・巴蒂斯・雨伯（Jean-Baptiste Huber）、亨利・法蘭索瓦・安貝爾（Henri-François Imbert）、奧利維亞・加昂（Olivier Jahan）、阿諾和尚・瑪麗・拉連（Jean-Marie Larrieu）、賽巴斯汀・利夫希茲（Sébastien Lifshitz）、賈克・梅洛（Jacques Maillot）、奧索・米萊（Orso Miret）、安妮・歐芭迪亞、法蘭索瓦・歐松、奧利維亞・貝雍（Olivier Peyon）、菲利普・拉莫（Philippe Ramos）、亞倫・拉烏斯（Alain Raoust）、艾立克・宗卡（Éric Zonca）……記住這些名字直到他們受表揚的那一天──其中有些人還有待觀眾認識和批評。

賈克・卡馬邦（Jacques Kermabon）／《快報》主編

照片來源：本文的插圖來自短片代理商的文獻。

# 有法國電影新生代嗎？

> 作者在此強調某些文學的架構已有陷入困境的
> 趨勢，然而某些法國電影卻持續在新生……

克蘿德・瑪麗・泰曼（Claude-Marie Trémois）在最近出版《門檻》（Seuil）時，以「自由的孩子」（Les Enfants de la liberté）為標題，讚揚「九〇年代的法國新銳電影人」，內容很吸引人，作者希望延續夢想中的「新新浪潮」，早在其《無情的世界》（Un monde sans pitié）就出現過這種現象，它撼動了僵化的體制……。我們回歸（自三十年來未曾改變）浪漫主義的說法，使五〇年代怪異的現象重現，企圖叛逆的旗幟膨脹。一方面在電影技法的掌握上，承傳之人青黃不接，例如不久前的克羅德・梭特（Claude Sautet），現在的賈克・奧迪亞（Jacques Audiard），後者被定位在「已老的新銳電影人」之列中，藉口要忠於他的原著，而不讓角色有發揮的機會；另一方面，才華洋溢的電影人能迎合公眾口味，崇

尚失序和即興，反而丟棄傳統的分鏡方式，讓鏡頭和攝影機大量運動，喜歡戲中人物並讓他們自由的發揮……

　　神秘的後巴贊主義（post-bazinienne）（透過卡薩維特〔Cassavetes〕的資料呈現），複雜的概念像神奇咒語在起作用：在向現實屈服的時候，就獲得自由（如同自由只存在於嚴格的架構內部，就像布列松式的頑念，但不像雷諾不受約束……），但至少知道朝向克蘿

《看那些掉下去的人》，賈克・奧迪亞，1994

德・瑪麗・泰曼不推崇太普遍的東西，將新銳的才華崇拜擴大開來；但當她讚揚雷奈或羅曼時，是表揚一種輕快的風格，一種越來越流行的年輕人的思維，確切的說這是一種不投機取巧的沈穩的標誌，也是能老練的避開災禍的成熟的標誌。

## 消逝的象徵

十年來一直打動著主要電影工作者的，最令人震撼的是現實黑色主義者（réelle noirceur）的復古：從《逝者的生命》到《與亡靈的約定》，我們觀察到過去消逝的影像又復活了，只有享樂主義者和生機論者們可以避免它。與積極的精神相反，人們看到封閉悲觀的電影重新開始；基本上他們喜歡挑起舊有的傷痕，抓住歷史停留的時刻：這顯然就是在艾曼紐·沙朗傑《守望》中的劇情，憑著死者的形象，表現了一種揮之不去的戀母情結。而馬修·阿瑪立（Mathieu Amalric）表演的作品《我的抗爭》，則在不斷地祈求除掉中斷了自己生活的生殖器。這種死亡在作品中是以輕鬆的形式出現，直到樂觀主

**朱**蒂·卡昂　Judith Cahen

製作人、導演，1967年生，法國電影高等學校（Femis）的學生，與人合作開設了一家製作公司——社會運動電影社（Les Films de la Croisade）。

《生生不息：三個獻精者》（Féconder l'invisible: trois donneurs de sperme），1990，紀錄片
《實習生子》（Pour faire un enfant），1991，實驗片
《沒什麼，這是我爸爸》（C'est rien, c'est mon père），1991
《自戀》（Narcisse），1992，實驗片
《魚尾》（Queue de poisson），1993
《安娜·布里丹的鬥爭》（La Croisade d'Anne Buridan），1995
《最嚴格的步行訓練》（Strictement footinguesque），1995
《光榮的身軀》（Corps glorieux），拍攝中

義的代表作《可能的歲月》中,透過主人翁思念青春、對懷舊的虛擬表演,得到了人為的認證。

面對著這些擁有虛假自由的孩子們,人們可以體會到一種戰後,也就是在理想主義和美學思想盛行的偉大時代逝去之後出生的那一代人的灰色心態。這種心態也只能在一種對電影的厭倦中對老形式進行的無限鑽研,正是在這種情況下,巴斯卡・費昂以一種對德米(Demy)的或者說雷奈的交叉式結構的崇拜進行自我的引證,也正是這種氛圍使德斯布萊山重新投入了狂熱的內省中,直到他用人們所希望的現實取代了千絲萬縷的自傳……朱利安・胡桑(Julien Husson)指出:「在他的作品中,最使我們感到震動的是一種感覺上的憤怒,這種憤怒與疑惑(但在後來的長談中要求收回)和

《守望》,阿諾・德斯布萊山,1992

他所引起的工作絕不相符。」

　　按照德斯布萊山自己的說法：「小說中的每一個情節都是以一種人們所熟悉的手段來運用的，演員們已不是電影的組成部分，而是一種『思想』的支持者，劇中人物也不是劇情的構成者，而是各式各樣人的觀念所要求的綜合體，音樂不是對自然世界的直接的認識，而是一種對每一齣孤立表演的場景所傳播的感覺的闡釋。總之，情節與情節之間的溝通不是源於觀眾的隨意遐想，而是源於一種內涵的，與人物、音樂、形勢、交談等的統一體。這種感覺和意識的統一只有一個敵人：生活本身。但生活卻又構成了所有小說的源泉。」

## 資料片和內心紀實片

　　事實上，在這個學校最優秀

---

克 Christine Carrière
莉絲汀・加耶

導演，生於1960年，法國電影高等學校（Femis）的學生。
《莫里永大街》（*Rue des Morillons*），紀錄片
《阿爾特・埃果》（*Halter Ego*），紀錄片
《喧鬧》（*Brouhaha*），1988
《阿讓特約河畔》（*Quai d'Argenteuil*），1989，紀錄片
《潮濕的腳》（*Les Pieds humides*），1990，紀錄片
《社會新聞》（*Faits divers*）
《諸事的教訓》（*La Leçon des choses*）
《白色婚禮》（*Le Mariage blanc*），1991
《羅西納》（*Rosine*），1995

的學生身上所能掌握的是已經過濾了現實的場面調度,透過一種很自我封閉的符號來篩選,只是像鏡子一樣照本宣科地大量引用前人的資料,很難有創新的東西產生;否則就用破壞的手法,尤其是在很美的場景如《我的抗爭》一片中,突然閃現愛曼紐‧德弗的影子,由影像在靜默中述說著一切。這裡並非指責電影已經沒落了,因為充滿過多的文化性而遠離了「真實的生活」,主要是理論上的評論(大家都很清楚,它已經為某種批判的談論所代替)和行動之間的中斷。人們越來越傾向於否定電影,而這種否定使電影陷入了一種無形的僵局,但又不斷地為一些取巧的捷徑所擾,常用具有

《耶誕節會下雪嗎?》,桑德琳‧瓦榭,1996

意涵的相反意念表現；另外透過非紙張的鏡框運作政治議題。「面對外界的不適，我們應極力消除焦慮，因此要透過人道主義來護衛……要強使創作者用保留的方式，不在拍攝者和被拍者之間參入意見。」如諾埃米·勒伍斯基在《請你忘了我》（*Oublie-moi*）片中的取鏡，描述出人格的瘋狂；在桑德琳·瓦榭《耶誕節會下雪嗎？》、塞提·卡恩《幸福太多了》或卡林·德里第《再見》中重見這種明朗的雄心，每個人都有他自己的節奏，終於成功地在這些電影中恢復了資料片與內心紀實片之間脆弱的聯繫。

今天，還有什麼比由德斯布萊山、巴斯卡·費昂和羅倫絲·費里亞·巴爾伯沙重新推動的心理學傳統更令人振奮呢？要以一種唯我獨尊的空想去促進美學發展是不可能的（這將導致美學重

---

## 文生·卡塞爾 Vincent Cassel

導演、演員，1966年生於巴黎。

■短片演員

《鸛只管牠們的頭》（*Les Cigognes n'en font qu'à leur tête*），迪迪亞·卡門卡（Didier Kaminka），1988

《天堂的鑰匙》（*Les Clés du paradis*），菲利普·德·布羅卡（Philippe de Broca），1991

《雜種》（*Métisse*），馬修·卡索維茲（Mathieu Kassovitz），1993

《傑夫森在巴黎》（*Jefferson in Paris*），詹姆斯·艾佛利（James Ivory），1995

《如此女人》（*Ainsi soientelles*），派崔克（Patrick）和麗莎·阿爾桑德蘭（Lisa Alessandrin），1995

《職業偷情手》（*Adultère, mode d'emploi*），克莉絲汀·巴斯卡（Christine Pascal），1995

《仇恨》（*La Haine*），馬修·卡索維茲（Mathieu Kassovitz），1995

《華爾茲夜曲》（*Valse nocturne*），克里斯多夫·貝里（Christopher Barry），1995

《小學生》（*L'Élève*），奧利維亞·夏特斯基（Olivier Schatsky），1996

《公寓》（*L'Appartement*），吉爾·米諾尼（Gilles Minouni），1996

《擁抱我，巴斯卡利諾》（*Embrasse-moi Pasqualino*），卡米納·阿莫洛索（Carmine Amoroso），1997

《快樂與煩惱》（*Le Plaisir et ses petits tracas*），尼可拉斯·布克瑞夫（Nicolas Boukhrief），拍攝中

■導演

《夏巴夜夜夜狂》（*Chabat night fever*），1997，導演兼演員

新陷入超乎現實的神秘主義）。但是，按通常的說法，法國電影已陷入了古老文學體系的困境（從艾別〔L'Herbier〕到阿斯居〔Astruc〕的後代），它需要得到一次普遍的革新。所以，對小說的批判就似乎變得比激增的電影重塑工作還重要的多。這可從正在拍攝的電影《迷離劫》（*Irma Vep*）的影評中看出奧利維亞・阿薩亞斯轉而反對浪漫主義的傾向，而這種傾向正是他以前電影的一貫風格，過去在他的電影經常顯示出浪漫主義又將復甦。在《安娜・布里丹的鬥爭》（*La Croisade d'Anne Buridan*）一片中，朱蒂・卡昂質詢該電影人拍政治議題時的主觀性。既然創作不應在權利上受到忽視，那麼，真正的自由就不該只是擴張——而更重要的是測試它

《安娜・布里丹的鬥爭》，朱蒂・卡昂，1995

對抗力的極限，以及創作往往逃避在影片分析的負面部分。反而浪漫主義的形式能重獲其權利，常透過間接純粹和簡單的證明，便得以真實構成故事捕捉到瞬間。一個最新穎的例子是來自比利時的《誓言》（*La Promesse*），達鄧兄弟（frères Dardenne）在片中增加了平凡的社會新聞題材，甚至使它具有了很強的悲劇性。在作品中，子女對父母的對抗不再是一個文學主題，而是一種由最直接的現實心靈所再創造的夢想。而克萊兒·西蒙在《不惜一切代價》中則主張一種相似的平衡，在這部作品中，一家破產的小公司揭露了被隱藏的真相，如同人性喜劇的縮影（電影人的思想體系有些激進，在《若非則是》一片中，則隨著個人意識去重建一個境界）。

最具象徵性的新浪潮紀錄片算是哈維·勒魯的《再一次》

**馬**立克·席班 Malik Chibane

導演，1964年出生於德龍省（la Drôme）。

父母血源是卡比爾人，在他三歲時定居於薩爾賽勒省（Sarcelles），接受過電工技術教育。在聖馬丁劇院（Théâtre Saint-Martin）當照明師時，創立了伊德里（Idris）協會，這是他1990年獲得文化解說員證書之前。1993年，創立了哈布拉（Alhambra）影片製作公司。
《法國本土》（*Hexagone*），1993
《溫柔的法國》（*Douce France*），1995
《繁衍地帶》（*Né quelque part*），1997

照片來源：Cat's.

（*Reprise*）。圍繞著一段停滯的歷史和些許殘存的記憶，哈維·勒魯再創了一個與德斯布萊山的高超的戲劇性創作藝術相反的時期——在他拍攝的影片中，證人可以隨心所欲地追述逝去的時光；觀眾的想像自動地重新使錯綜複雜的片段恢復原樣，而不受任何片中對話的支配。人們不禁自問，法國電影新生代復得創作自由的機會，是否並不在於這個許多目光相呼應的無法預料的邊緣地帶。因爲這樣的話，面對誠信的失落使影片衰退（這種誠信包括在電影院、家庭劇院和政治活動中），只有從內在找到眞實，以影像運動協調物質與精神、幻想與夢境。

諾艾·赫普（Noël Herpe）

---

照片來源：p.40: Bloody Mary production/Frédéric Goujon.

p.42, p.44: Cat's.

p.46: Cahiers du cinéma.

# 「一個有共同品味的家族，但處理手法卻是個人風格⋯⋯」
## 與尼可拉斯・布克瑞夫的會談

**法國電影於近兩年中有無新的趨勢？**

有。今天存在太多不可思議的年輕創作者，其中有很多是女性電影藝術家。此處沒有網羅所有女性新銳，因為有些人不掛名，也因她們彼此意氣相投而形成小團體，有時屬於電影人團體，也有屬於製片類的。例如，巴斯卡・科西多（Pascal Caucheteux）造就了薩弗耶・波瓦、阿諾・德斯布萊山、菲利普・加雷爾；屬於前輩級的菲利普・阿瑞。克里斯多夫・羅西尼（Christophe Rossignon）和亞倫・羅卡（Alain Rocca）與拉澤耐克（Lazennec）製作公司合作造就了陳英雄（Tran Anh Hung）、馬修・卡索維茲、塞提・克拉比其（Cédric Klapisch）。諾亞（Noé）影片公司的費德里克・杜馬培養出強・庫南（Jan Kounen），拉杜・米亞勒（Radu Mihaileanu）和我本人⋯⋯現在，影片人鍾情於法國電影的新生代，我相信今天的法國有更多的大門為年輕的電影藝術家敞開。

**新銳電影人都與新銳製片合作嗎？**

以拉澤耐克這個實例來說，這是不可否認的。當羅卡和羅西尼開始涉足影壇時，他們就是法國電影年輕一代的製片人。現在，有一部分製片人專門致力於年輕一代創作者的電影的研究，而其他的則致力於法國的大眾電影事業。可以說從一九九八年開始，新銳電影人可以很容易地找到製片人。

**這個說法與一般情況有些矛盾，通常電視台晚間八點半黃金檔都有收視率的限制，不是嗎？然而製片卻仍願意出資拍片？**

事實上新銳電影人不涉及電視頻道的經營，而由製片人來負責聯絡溝通及談判。另外，還有一個明顯的趨勢：法國電視一台幾乎不製作新銳導演的處女作或第二部片，甚至連改編電影也很少，除非是一部超級喜劇片。在這種情況下就沒有什麼值得驚訝的了，所有的人都知道應該怎

樣與電視台打交道。因此，幾乎沒有新銳電影人會與這家電視台接觸，但也有像馬修‧卡索維茲《仇恨》的成功案例。

至於法國電視二台和法國電視三台，它們則有一套更令人難以捉摸的政策，因爲它們要與法國電視一台激烈的競爭，要竭盡迎合觀衆興趣和爲觀衆服務的任務，這個任務迫使他們要經常尋覓新的人才。

相反的，Canal+電視台對電影就非常投入，這是因爲這家電視台預購了大量的影片，蒐集各種類型的，沒有偏頗於任何一類的影片。有人曾舉例說《太保密碼》之類的電影符合Canal+電視台的生產策略，還說這家電視台希望透過這類電影來提高年輕電影的觀衆層次。不，Canal+電視台每年都需要很多的電影來適應觀衆各種不同的口味，也就找到各類處女作影片的資金來源。

**艾**蔓紐‧吉奧 Emmanuelle Cuau

電影編劇、導演，畢業於法國電影高等學校（l'Idhec）導演專業和電影拍攝專業，1986。
■合作編劇
《防衛機密》（*Secret Défense*），賈克‧利維特（Jacques Rivette），1998
《症候群》（*Syndrome*），約翰‧勒沃夫（John Lvoff），拍攝中
■導演
《巡邏隊》（*La Ronde*），1984
《雷諾》（*Reno*），1985
《東京宮》（*Palais de Tokyo*），1986，記錄片
《職業介紹所》（*Offre d'emploi*），1993
《周遊卡羅爾》（*Circuit Carole*），1994
《里斯門事件》（*L'Affaire Riesman*），拍攝中

《我對愛情恐懼》，羅倫絲‧費里亞‧巴爾伯沙，1997

《尚‧皮耶的嘴巴》，露西‧哈茲，1996

　　第六台（M6）針對它的觀眾群，較傾向於拍攝年輕藝術家的電影。此外，藝術公視製作與它本身形象相合的影片。

　　對薩弗耶‧波瓦、蕾提提雅‧瑪頌這樣的年輕導演來

說，這家電視台是他們的首選對象。不管怎麼說，那些想要致力於純潔和硬朗風格電影的年輕作家都可以去毛遂自薦。也就是說，對法國電影的新生代來說，出路是多種多樣的。對於那些要求繼承新潮流中某種傳統的人來說，藝術台是最好的去處，那兒有預支收入款制度資助；而對其他人來說，Canal+電視台則比較合適。

**那麼，在法國電影界中，電影人彼此都認識嗎**？

我能想到一組電影藝術家，他們雖然從事不同風格的電影創作，但因為意氣相投而連結在一起：蓋斯帕·諾亞、強·庫南、馬修·卡索維茲、亞伯·杜朋德、克里斯多夫·岡（Christophe Gans），至少有這麼多，還有尚·皮耶·惹內（Jean-Pierre Jeunet）和我本人。我們彼此認識的程度都不同，但常固定在一

**阿諾·德斯布萊山** Arnaud Desplechin

電影編劇、導演，生於1960年。於1984年畢業於法國電影高等學校（l'Idhec）導演專業和電影拍攝專業。

《照片》（La Photo），尼可·帕巴達齊（Nico Papatakis，1986）、《女性出席》（Présence féminine），艾立克·羅尚（Éric Rochant，1988），擔任攝影經理。

《逝者的生命》（La Vie des morts），1991

《守望》（La Sentinelle），1992

《我的抗爭……》（Comment je me suis disputé……，又名《我的性生活》，ma vie sexuelle），1996

《貪婪之子》，安妮·梅蘭，
1992

《防衛的女人》，菲利普·阿
瑞，1997

《青木瓜的滋味》，陳英雄，1993

起討論電影，特別是對電影、編劇有著共同的看法，當我們聚在一起時，可以談上好幾個小時。

我們會到同一家戲院看非主流的片子，通常召集大家的有電影藝術家如馬丁·斯柯西司（Martin Scorsese）、高昂兄弟（frères Coen）。我們看的大都是美國片，但除此之外，也有一些不同的愛好：如杜朋德喜歡某個導演，強·庫南喜歡某個什麼……

我們是出生於電影年代的一輩，是看著《計程車司機》（*Taxi Driver*）長大的一輩，在十五歲時就看過很多電影了。這部片子使人有拍電影的欲望，拍好電影的欲望。這代人崇拜新電影，我們都看過《天堂幽靈》（*Phantom of the Paradise*）、《計程車司機》、《2001年漫遊世界》（*2001 Odyssée de l'espace*）、《發條橘子》（*Orange mécanique*）、《閃

---

安 東尼·德斯勞希耶 Antoine Desrosières

製片人、導演，生於1971年，1988年創建了「美麗人生」（La Vie est belle）製片公司。

■製片
創作了二十多部短片，其中有西蒙·雷加尼（Simon Reggiani）、格拉昂·居伊（Graham Guit）、日若姆·艾斯蒂納（Jérôme Estienne）、洛朗·圖爾（Laurent Tuel）等指導，名片有《度假勝地》（*Villégiature*），菲利普·阿勞（Philippe Alard，1992）

■導演
《比利時製造》（*Made in Belgique*），1987
《暴雨》（*L'Hydrolution*），1990
《飛向美麗的星辰》（*À la belle étoile*），1993
《莫雷爾和馬迪》（*Maurel et Mardy*），拍攝中

《上等旅館》，在拍攝中，洛朗‧布尼克，1997

《仇恨》，馬修‧卡索維茲，1995

爍》（*Shining*）等等。對於這些
導演來說，音效，也就是在美國
製作的那種音效，是很重要的，
如大衛‧林區（David Lynch）作
的效果。他們將特技效果運用的
得心應手。

**你們是被他們的技術所吸引
了？**

吸引不吸引，我不知道，但
製作電影總不能不用現代化的工
具。只在法國電影界占有一席之
地是不夠的，應該享譽世界。大
部分人都希望自己製作的電影能
在著名的殿堂放映，或者能在大
的場合巡迴放映。

除了共同的興趣以外，我們
還有共同的合作關係。我們合作
寫劇本，在電影上映前一起觀
摩。比如《殺手》（*Assassins(s)*）
的首映會，當時在放映室裡有諾
亞、庫南、岡、陳英雄、我。電
影的首映是令人興奮的。

目前我的影片《快樂與煩惱》

---

**奧** Olivier Doran
利維埃‧多朗

演員、導演，生於1963年。
《風馳電掣》（*À la vitesse d'un cheval au galop*），法賓納‧奧德尼特（Fabien Onteniente），1990
《孤獨的湯姆》（*Tom est tout seul*），法賓納‧奧德尼特，1994
《總有一天》（*Un jour ou l'autre*），洛朗‧布羅辰（Laurent Brochand），1994
《恐怖之城》（*La Cité de la peur*），亞倫‧畢爾貝里（Alain Berbérian），1995
《迪迪亞》（*Didier*），亞倫‧查巴（Alain Chabat），1996
■導演
《稀世珍珠》（*Perle rare*），1993
《搬家》（*Le Déménagement*），1997

《去死吧！》，尼可拉斯・布克瑞夫，1995

《去死吧！》，尼可拉斯・布克瑞夫，1995

（*Le Plaisir et ses petits tracas*）已進入最後剪接階段，我就召集了一次放映會，到場的有強·庫南、蓋斯帕·諾亞、露西·哈茲（Lucille Hadzihalilovic）、丹特·德·薩特（Dante De Sarte）和亞伯·杜朋德。他們一致認為其中的一段沒用，我就毫不猶豫地剪掉了。

**過去同業中沒有這種現象嗎？**

我們過去是會不定時聚一下，但最近三年來這種關係已經成為習慣。其中有一位電影人拍了幾部非常成功的電影，那就是盧貝松（Luc Besson）。他和庫南、卡索維茲、惹內意氣相投，他可算得上是他們三個人的教父了，但是杜朋德就從來沒有見過他。

此外圈內還有些電影人，如洛朗·布尼克，卡林·德里第，他們拍片的手法和風格也和我們

**卡林·德里第** Karim Dridi

導演，於1961年生於突尼斯（Tunis）。大學畢業後，擔任工業影片製片人。
《雙手》（*Mains de*⋯⋯），1985

《在袋子裡》（*Dans le sac*），1987，紀錄片
《薩巴的女舞蹈家》（*La Danseuse de Saba*），1988
《新夢》（*New-Rêve*），1989
《嫉妒》（*Jalousie*），1990
《拳擊手柔伊》（*Zoé la boxeuse*），1992
《睡著的拳擊手》（*Le Boxeur endormi*），1993
《畢卡兒》（*Pigalle*），1994
《再見》（*Bye-Bye*），1995
《遊戲之外》（*Hors-Jeu*），拍攝中

照片來源：Diaphana Distribution.

相似……但問題並非這麼簡單，那就是多數電影人被好萊塢影片所吸引，還有一些對歐洲電影感興趣。說真的，舊的「新浪潮」已經不是主流了。

因此，儘管我們有共同的興趣，但我們也有個人的拍戲風格和方法。強‧庫南的《太保密碼》一片，就是這股潮流的代表作，這部作品遭到了媒體相當猛烈的攻擊。這種激烈的反應也可能是來自電影票房的成功，就像《仇恨》或《貝爾尼》（*Bernie*）的情況一樣。

我發現影評人的態度非常尖酸，當然也有一些導演擔心這類電影會遏止他們創意，這其中有個影響力的問題。而我們，只想製作電影，就這麼簡單。如果成功最好，如果失敗算倒楣，上天對大家都是一樣的。

是的，今天法國有很多的資金投入到電影事業中。強‧庫南再也不用到處去申請錢，也不用受雇於某個機構。因此，他也不用找薩弗耶‧波瓦或阿諾‧德斯布萊山籌錢了。我們並非同一個製片和經銷商，而是當我們跟同一家申請經費時難免產生競爭，但結果卻都能如願以償，這樣反而是件美好的事！

當我拍第一部片《去死吧！》前，從未拍過短片，我告訴自己為了能拿到預支金無論如何要寫出腳本。當時可能是和藝術公視及Canal+電視台合作，這部需要六百萬法朗的「法文處女作」不貴，而且得以列入法國藝術電影。我就是以這種精神來寫，如果當初我想拍的是一部三千萬的電影，

那就不易覓得財源了。但就像剛才說的，有很多大門是向法
國新銳電影人敞開的。

米歇爾·瑪麗　整理

照片來源：p.50: Canal+/Xavier Lahache.

　　　　　p.52（上）: Gemini Films,（下）: Agence du court métrage.

　　　　　p.54（左）: BIFI,（右）: les Productions Lazennec,（下）:
　　　　　　　　les Productions Lazennec/Laurence Tremolet.

　　　　　p.56（上）: Climax Productions,（下）: les Productions
　　　　　　　　Lazennec/Guy Ferrandis.

　　　　　p.58: Rezo Films/Laurent Theillet.

# 更理想的震動

## 與諾亞影片公司費德里克‧杜馬的會談

**是什麼使您投入電影製片事業的呢？**

我的經歷有些特殊，是政治把我帶到了電影行業的。我主修國際關係學和傳播資訊技術。畢業後六個月，我進入文化部長法蘭索瓦‧雷歐塔（François Leotard）辦公室工作，剛開始做特派員，後來擔任電影技術顧問。這種身分使我認識了亞倫‧李維（Alain Lévy），他目前是法國寶麗金公司的總裁。因為在文化部的關係，我也負責音樂、爵士樂、搖滾樂和其他附屬產品。而那時亞倫‧李維正想開發一家電影公司。

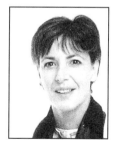

而後，我被選入寶麗金公司，擔任研展部經理直到一九九三年。寶麗金公司旗下有一個小的電視片製作公司，名叫諾亞製片，我自薦負責這個公司並發展其在電影方面的業務。兩年後，由於它的股權百分之百屬於寶麗金總公

司，因此我在一九九六年一月離開了寶麗金，成立了自己的公司，同時繼續沿用諾亞影片公司的名稱，使它完全獨立，而寶麗金保留我所開發的電影的經銷特權。

**您想要製作並發展哪類型的電影？**

事實上，當你領導一個製片公司的時候，就面臨你要生產的作品的藝術特點問題。具體而言，作為製片人，不是你想做就能做到的，就像想當演員或藝術家一樣，這只是童年的夢。也就是說製片人來自於不同的境遇，而且都有自己特殊的造詣。

我當時想做的就是一些完全不同的東西，並不一定是更好的東西，可能是全新的，但一定是不同風格的。我堅持解釋這些是因為，當我們推出《太保密碼》的時候，一些關於「新電影」的文章宣傳說我們想與過去徹底決裂。事實上根本不是這麼回事，我們只是想促進不同風格的電影，因為我覺得走老路或與已經公認的導演簽約沒意思，使我感興趣的是發現新人，這才是使我振奮的事。

我認為要推動一些事情才有意思。因此，對於電影《太保密碼》來說，最感人的是有了一位我認為有才華的導演，因為強‧庫南不僅僅是才華橫溢，而且人品極佳。所有的製片人都想與他這樣的人合作。例如，在製作尼可拉斯‧布克瑞夫的第二部電影《快樂與煩惱》時，我就知道會引起震動，因為要「震動」人們更理想的東西。

**如此看來，您想製作出一些與眾不同的電影，能不能細**

**說一下它們的特點呢？**

答案當然不是三言兩語就能說清楚的，因為不是想做就能做的事情。未來會證實這些導演是否成就了事業，但是創造需要經過改變，歷史會告訴我們這是否有意義。想把事情向前推進這一想法對於製作電影的人來說是很有刺激性的，例如拍攝《太保密碼》的所有成員都是真心實意的。對於他們來說一切都太如意了，因為所有部門都在一同運作：佈景、特技，一系列的事情。

強·庫南和他那有超級活力的才華帶來了真正的創作激情。另一方面，這種新電影，就像強·庫南和尼可拉斯·布克瑞夫製作的電影，我覺得有了國際化的傾向。今天已經不是美國人對歐洲人的競爭了，而是歐洲人要有適應全球的語言，有意思的是，我們自己就能是這種語言的

**布** 諾·杜蒙 Bruno Dumont

編劇、導演，1958年出生於巴約爾（Bailleul），先做記者，後為工業影片導演。
■編劇
《亞瑟與火箭》（*Arthur et les fusées*），電視片、紀錄片
《瑪麗和弗雷迪》（*Marie et Frédy*），1994
■導演
《巴黎》（*Paris*），1993
《耶穌的一生》（*La Vie de Jésus*），1997，根據《瑪麗和弗雷迪》（*Marie et Frédy*）改編。

《太保密碼》,尚・庫南,1997

　　主人,否則這些年輕的導演就必須往好萊塢簽約發展了。比
方說,如果法國能拍一部像《第五元素》那樣的電影來鞏固
電影工業,得使其他的電影藝術家有大顯身手的機會。

　　我認為要保持一個高質量的影業,需將電影多元化,讓
更多的電影藝術家顯示才華,讓更多類型的電影同時存在,
因此應該鼓勵發展專業頻道,亦是以租用或使用者付費的頻
道。目前最重要的是取悅於觀眾而不是取悅於頻道發射單
位。專業頻道不應只重視收視率,而應該滿足更多方面的觀
眾,就像綜合頻道以滿足廣大觀眾為宗旨。現在有線電台對
創作片的投資越來越少,而更多關注那些能創高收視率並能

帶來收益的影片，這自然也是可以理解的。

**所以您曾與普通頻道有過聯合製片的問題嗎？**

當然了。我們曾和法國電視三台有過聯合製作《太保密碼》的合約，當他們看了電影以後認為太暴力了，甚至不願意播放。類似的現象還會不斷發生，他們對本台的形象警惕性很高。因此，要想使電影業保持百花齊放，就要鼓勵發展專業台。

Canal+電視台是第一個使用這個策略的頻道，除此之外還有藝術公視，但他們在電影投資的預算減少了。例如去年從三、四月份起，只有九百萬法朗的投資金額，但卻有兩百部拍片計畫在等候。

**您是怎樣發現新人才的，是透過劇本還是短片？**

不完全是透過劇本。我們希望能完全掌握計畫的源頭，因此

---

### 亞伯·杜朋德
Albert Dupontel

演員、編劇、導演。出生於1965年。安東尼·維代（Antoine Vitez）的學生，修習於夏佑國家劇場學校（l'École du Théâtre national de Chaillot）。

■演員

《四人組》（*La Bande des quatre*），賈克·利維特（Jacques Rivette），1988

《再來一次》（*Once more*），保羅·維查利（Paul Vecchiali），1989

《疑惑之夜》（*La Nuit du doute*），卻克·德傑邁（Cheikh Djemai），1989

《人人為你》（*Chacun pour toi*），尚·米歇爾·雷貝（Jean-Michel Ribes），1993

《不引人注目的英雄》（*Un héros très discret*），賈克·奧迪亞（Jacques Audiard），1995

《塞爾雅情人》（*Serial Lover*），詹姆斯·胡（James Huth），1998

■演員、編劇、導演

《願望》（*Désiré*），1993

《貝爾尼》（*Bernie*），1996

《創造者》（*Le Créateur*），拍攝中

一開始或許只是一個想法，或幾頁草稿，此時寫作過程是非常重要的。如果劇本已經形成，也就沒有發揮的餘地了。對於影片《太保密碼》來說，當時決定性的因素是看了強·庫南的那些短片，以及與原書作者的會面。至於尼可拉斯·布克瑞夫，則是他帶著想法來的。當他講述他的故事時，我們就決定「咱們來拍吧」，當時他已拍過一部處女作長片《去死吧！》，但這不算是一個主要的理由。當拉杜·米亞勒帶來《生命的列車》（*Train de Vie*）幾頁拍片計畫手稿時，我們都覺得棒透了。他是在完成他的第一部影片《背叛》（*Trahir*）之後，透過英國製片的仲介來到這裡的，我們與這些英國製片曾在我們的第一部影片《下雨之前》（*Before the Rain*）合作過，那部影片在一九九四年的威尼斯影展上獲得金獅獎，並獲得奧斯卡獎提名。伊德里薩·奧格達古（Idrissa Ouedraogo）也是以同樣的方式來到我們這裡的，開始和他合作時，我們一起拍攝了一部關於愛滋病的電視劇，因為大家相處得非常愉快，所以決定繼續合作下去。

　　顯然在創作這方面是需要很多直覺的。正因為如此，製片人往往扮演著決定性的藝術角色，感覺對或不對是在書本中學不到的，就算是電影百科全書也幫不上忙。事實上，製片工作與創作過程十分相似。如果你真是一個原創者，你就是超前的。如果沒有領會到事情的本質，那麼你只不過是在模仿現成的東西，而在你仿做時，這些東西就已經過時了。正因如此，電視台存在著一個真正的問題，

就是趕不上電影的時尚，因為在一部電影拍完之後就已經過時了。所有電視台都想重拍《妳是我今生的新娘》（*Quatre mariages et un enterrement*）這部片子，然而重拍這部電影的人卻覺得好像是在拍一部電視短片。電影實在不能完全詮釋《妳》片的現象，只是根據商業發行量的考量。

此類事情在電影《仇恨》中也出現過。在電影問世時，人們預言這是一部時髦的電影，甚至認為馬修·卡索維茲曾受過特殊訓練，因為他父親也在其中，但沒有人記得克里斯多夫·羅西尼為電影找資金而遇到的困難。

所以在電影還沒有與觀眾見面之前，製作工作與創作工作是同時開始的。另外，還有一個可能遇到的問題，就是電影導演與製片人有時會對電影有著不同的想法，製片人與原創者見面後對電影有了一個想法，然而導演想

薩弗耶·杜杭傑 Xavier Durringer

導演，1988年創立蜥蜴劇團（La Lézarde）。
《印地安泳》（*La Nage indienne*），1993
《警察》（*Le Flic*），1994
《我要去天堂，因為這裡是地獄》（*J'irai au paradis car l'enfer est ici*），1997

費德里克・杜馬從一九九三年起領導諾亞影片公司。米柯・蒙克夫斯基（Milcho Manchevski）執導的《下雨之前》，在一九九四年威尼斯影展上獲得金獅獎，一九九五年獲得奧斯卡獎提名；亞倫・達內（Alain Tanner）執導的《勾當》（*Fourbi*），一九九六年坎城影展上獲「特別注目」獎；一九九七年，由喬・胡桑（Joël Houssin）和強・庫南一同撰寫，強・庫南導演的《太保密碼》；伊德里薩・奧格達古執導的《基妮與亞當斯》（*Kini et Adams*）在一九九七年坎城影展的官方評選上獲獎。

重拍片：尼可拉斯・布克瑞夫執導的《快樂與煩惱》和拉杜・米亞勒的《生命的列車》。

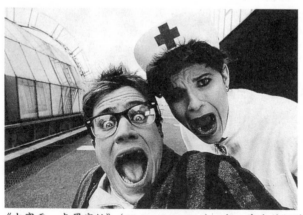

《吉賽爾・卡羅塞納》（Gisèle Kérozène），尚・庫南的短片，1989

的卻是另外的一些東西；於是在電影問世時一種差異就顯露出來了，特別是當電影失敗時。因此，製片人應該與導演在一起，和他一起創作，準確的知道導演的工作進程。這種做法在和電視台合作時是不可能的，他們只是提出一個計畫，而對這個計畫將會變成什麼樣子沒有任何想法。

製片人與導演的關係應該是屬於一種合作的關係，他們應該確定他們拍的是同一部電影，並互相信任，使導演不必每天都在考慮是否他的想法已被理解。我認為人們從來沒有理由一個人獨自的思考，人總要將自己的看法與其他人的作比較。

**就您認為，演員總是在電影製作中扮演優勢的角色嗎？**

對於這個問題，我們正處於一個轉捩點上。以前，當我們與一些被公認的明星們一同拍電影時，在提高電影產量上沒有太多

**菲**利普·福崗　Philippe Faucon

導演，1958年生於摩洛哥（Maroc）的烏季達（Oujda）。
《愛情》（*L'Amour*），1989
《莎賓娜》（*Sabine*），1992，根據電視劇改編
《謬麗兒讓父母失望》（*Muriel fait le désespoir de ses parents*），1994，根據電視劇改編
《天下烏鴉不是一般黑》（*Tout n'est pas en noir*，又名《愛要重新創造》，*L'amour est à réinventer*），1996
《我的十七歲》（*Mes dix-sept ans*），1996，電視劇
《陌生的人們》（*Les Étrangers*），拍攝中

問題。現在則有了真正的變化，因為先前的那種方式使人們感到失望，因為那並不能保證電影的成功和獨創性；但明星的吸引力可以保證電視台的收視率，因為沒有人會因他們給一部有卡薩琳‧丹妮芙（Catherine Deneuve）或伊莎貝拉‧艾珍妮（Isabelle Adjani）演出的影片而責備他們。

現在，人們意識到擁有明星並不一定就是成功，也可以使用一些有一點與眾不同的演員。演員們的表演和所表達出來的意境，比起擁有大牌影星來說更受重視。但可以確定的是，對於電視台來說，如果觀眾們看不到大明星，問題可就複雜了。

**您對新銳製片人的印象是什麼？**

從某種意義上來說是這樣的，每一代電影製片人都屬於某一個電影流派，但這種斷言也值得商榷，並不是因為電影製片人年輕，就有能力施展他們的年輕才華。事實上，年齡並不是決定性因素，問題在於與電視台負責人的合作關係。當我與亞倫‧德葛雷夫（Alain De Greff）或皮耶‧萊斯居爾（Pierre Lescure）一起討論問題時，我覺得好像和他們屬於同一代的人；而我與另一個電視台的一個三十多歲的年輕人在一起合作時感覺也是如此。

一個製片人應當與當今控制視聽界的大集團一起工作，因為它們擁有強大的財力和能力來推廣電影。比如與Canal+電視台工作室的查理士‧加索（Charles Gassot）保持聯繫的方式就讓我覺得很不錯。這是一種還有待發展的合作關係，

因為這樣使得製片人可以在屬於他自己的空間發展他的計畫。所以在我的投資預算中沒有團體預算,一個製片人應該擁有一種手工業者式的空間和職業的靈活性,同時擁有後台的支持者。如果加入一個團體,就會失去這種靈活性,因此最好的方式就是自己保持獨立,並與一個團體保持合作關係,就像我和寶麗金一樣。

**到現在為止,您還沒有為新銳女導演製片過,而她們在法國新銳電影中為數不少,這是為什麼?**

沒錯,我還沒有這種機會,因為到目前為止那些新銳女導演們所提給的計畫中,還沒有令我感興趣的。

米歇爾·瑪麗 整理

照片來源:p.66: avec l'autorisation de Noé production/Éric Caro/Sygma.

p.70: Agence du court métrage.

# 當代法國電影：處在關係網中

> 當我要愛您時，您卻離我而去，只有自己珍惜
> 自己。
> ——《芳名卡門》（*Prénom Carmen*），尚‧魯
> 克‧高達，1984

人們常常發現，許多法國當代的電影都有脫離社會的跡象：身分的混亂、家庭的解體、工作的不穩定、相互容忍的困難、逆反現象等等。《在失業的日子》（蕾提提雅‧瑪頌，1996）就能作爲象徵性的代表，但對這種疏遠關係的表演好像是爲了描述懷念與眷戀，就像誇大描繪冷漠現象一樣。這種社會關係的鬆弛與斷裂和人們需要家庭、情感、愛情一樣同時出現。

在這方面，對於年輕的電影導演來說，如果忽略聲音、節奏、表達方式上的不同，那麼他們與前輩們就沒有什麼區別了。一九九六年的《耶誕節會下雪嗎？》是年輕女導演桑

《有沒有》，蕾提提雅·瑪頌，1995

德琳·瓦榭的第一部作品，在角色上就酷似老將莫里斯·皮亞拉一九九五年的作品《小伙子》（*Le Garçu*）中，小孩子的角色和父親的死。

## 孤獨至極限時的希望……

　　《內里和阿爾諾先生》（克羅德·梭特，1995）、《天使的小孩》（又譯《內奈特和鮑尼》，克萊兒·丹尼絲，1996）、《馬里斯和珍奈特》（*Marius et Jeannette*）（羅伯·桂迪居，1997）、《艾麗斯和馬汀》（*Alice et Martin*）（安德烈·泰基內，1998年），這些「和」安排了主人翁的相遇，

向一直在孤獨、偏離或在社會分裂的頂點徘徊的人們顯示出了希望。愛情是有效的手段，有時處在某種迷茫中，孤獨中，對自己的價值產生懷疑，缺少信心時，愛情就是救生圈。人們常在影片中以身體與肉體的方式來描述它，好像是在顯示一種本能、一種生命的衝動。

克萊兒‧丹尼絲藉著手勢和臉部的特寫來顯示內奈特對她兄弟鮑尼的引誘，鮑尼後來接受了內奈特放棄的嬰兒。桑德琳‧瓦榭向人們展示了與大地、天空、勞作、四季、母親和嬰兒的真實的關係，保護母親與她的七個孩子免受嚴寒、免受社會的敵視、免受兇惡父親的傷害。這是一種人們本來擁有又希望的一種關係，但如果這種關係受到威脅，隨之而來的往往是恐慌和自殺，《耶誕節會下雪嗎？》就是表現決定分離，還是死在一起更好的

巴斯卡‧費昂 Pascale Ferran

導演，生於1960年，是法國電影高等學校（Femis）的學生。

■合作執導

《守望》（*La Sentinelle*），阿諾‧德斯布萊山（Arnaud Desplechin），1992

■導演

《昂維爾》（*Anvers*），1980

《朱雷班的回憶》（*Souvenir de Juan-les-Pins*），1984

《與波依先生和愛上耶穌的女人共進晚餐》（*Un Dîner avec M. Boy et la femme qui aime Jésus*），1989

《吻》（*Le Baiser*），1990

《與亡靈的約定》（*Petits Arrangements avec les morts*），1994

《可能的歲月》（*L'Âge des possibles*），1995

《搞笑！》，盧卡・貝佛，1996

《天亮以前決定愛不愛你》，曼紐・伯耶，1997

想法而拍攝的兇殺案電影。

　　在《耶穌的一生》（布諾·杜蒙，1996）一片中，種族主義的犯罪是使所有關係斷裂的直接責任。在《乾洗》（安娜·封登，1997）中，兄妹決裂造成了家庭和夫妻關係的破裂，而最開始的原因是性感魅力的吸引，結果兇殺使他們受了不小的驚嚇，但他們的關係卻更加密切了。在沒有到達這些極端時，對人與人之間關係的保護激發了人物的能量，決定了他們行動，甚至他們自己也沒意識到這些。《馬里恩》（曼紐·伯耶，1995）中，無產的父母必須保護他們的女兒，抵禦一對資產階級的夫婦想占有他們的女兒的企圖。在《搞笑！》（盧卡·貝佛，1996）中，以一種喜劇的方式，講述了一個失業的法官盡力避免自己的妻子與自己的情人見面的情節。

**羅**倫絲·費里亞·巴爾伯沙　Laurence Ferreira Barbosa

導演，生於1958年。
《巴黎老手》（*Paris ficelle*），1982
《奧黛費龍在嗎？》（*Adèle Frelon est-elle là?*），1983

《在斜坡上》（*Sur les talus*），1987
《凡人沒有特質》（*Les Gens normaux n'ont rien d'exceptionnel*），1993
《和平與愛情》（*Paix et amour*），1994
《我對愛情恐懼》（*J'ai horreur de l'amour*），1997

照片來源：Rezo Films.

## 與社會相連

感情的漂泊不定在現代法國電影中占了重要的地位,同時也是爲了表現分離和欲望以及對某種關係的憂慮,它引起公路電影(在城市中則是道路電影)的出現,其特徵是在旅途中同時出現幸福、滑稽或痛苦的相遇。人物間的關係不是透過人物或夫妻的情景變化產生,而是透過旅程產生,這就構成了主線。電影《天亮以前決定愛不愛你》就表現在大自然中肉體的衝動自始至終就是完完全全的無意識的行爲;珍妮·巴里巴在《我對愛情恐懼》(羅倫絲·費里亞·巴爾伯沙,1997)中,騎著她的矮座小摩托車;以及華勒麗·布律尼·泰黛斯奇在《請你忘了我》(諾埃米·勒伍斯基,1994)中,或是透過一件無關緊要的物品,如影片《各人幹各人的事》(*Chacun cherche son chat*)(塞提·克拉比其,1995)。

在《可能的歲月》(巴斯卡·費昂,1995)一片中,那些人物、那些年輕的喜劇演員,明確的表達出與其他人和與整個社會的聯繫有多麼困難,這是一種人們期望但不可能發生的聯繫。也同樣的在阿諾·德斯布萊山的影片《我的抗爭》,透過主人翁表現出來。劇中的分離好像是命中注定的,不是沒有痛苦,而是藉以取得共識的條件。

# 必要的也是撕心裂肺的

家庭關係，特別是子女與父母的關係，常常被描述為精神不正常甚至是「亂倫」：《北方》（*Nord*）（薩弗耶‧波瓦，1992）、《周遊卡羅爾》（*Circuit Carole*）（艾蔓紐‧吉奧，1994）、《耶誕節會下雪嗎？》等等。就這樣，法國電影表現出一種現象，即被鮑里斯‧西律尼克（Boris Cyrulnik）稱為「近親亂倫」的現象。決裂是必然的，而又是令人心碎的，有時是悲劇性的。決裂在地理環境和特點鮮明的社會中是根深柢固的，但是這些電影不只是像社會學的紀錄片一樣，它們講述的是鬥爭——精神上的、感情上的和身體上的——這些鬥爭帶來一種為擺脫致命關係而產生的信仰。達鄧兄弟在影片《諾言》（*La Peomesse*）（比利時出品，1996）中就把這種鬥爭搬上了銀幕。

有時厭惡、仇恨構成了精神上和肉體上的暴力情節。例如《完美的愛情》（*Parfait*）（凱薩琳‧布雷亞〔Catherine Breillat〕，1996）和《看海》（法蘭索瓦‧歐松，1997）等影片。有時電影辯證地把暴力與獲得自由聯繫在一起，如《諾言》或《小偷》（*Les Voleurs*）（安德烈‧泰基內，1996）。但所有的人物行為都罕見的擔心他們會牽連到社會與政治中，只有一個例外，這是在老導演的影片《儀式》（*La Cérémonie*）

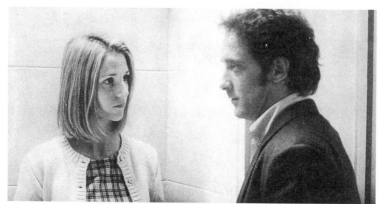

《第七個天空》，貝努瓦‧賈歌，1997

《迷離劫》，奧利維亞‧阿薩亞斯，1996

（克羅德‧夏布洛（Claude Chabrol），1995）中，它對於行為思想分歧的家庭，警示了不能起鬥爭的概念。

## 思鄉的場所

眷戀的情感也同樣涉及到某個國家、地區、城市或城區：如阿爾及利亞影片《海的彼岸》（多明妮可‧卡貝拉，1996）中，對土地的聯繫戰勝了對家庭的哀悼：沃克呂茲省（桑德琳‧瓦樹）、列文（在《我看不到人們對我的看法》〔Je ne vois pas ce qu'on me trouve，克里斯汀‧文生，1997〕這部電影中，孩子們對回歸祖國表現的感情麻木）、愛斯達克（羅伯‧桂迪居）、巴士底（克拉比其）。電影人物的情感有時與導演的情感有輕微的相似，在這一點上，證明法國電

蘇菲‧費里葉 Sophie Fillières

編劇兼導演，生於1965年，1986在法國電影高等學校（Femis）學習導演。
■合作編劇
《北方》（Nord），薩弗耶‧波瓦（Xavier Beauvois），1992
《請你忘了我》（Oublie-moi），諾埃米‧勒伍斯基（Noémie Lvovsky），1994
■導演
《傻瓜小劇場》（Le Petit Théâtre des idiots），1987
《總裁的女兒與英國信函》（La Fille du directeur et la correspondante anglaise），1988
《女孩和狗》（Des filles et des chiens），1991
《大的，小的》（Grande Petite），1994

影常源於個人情感，源於自傳的情調。這樣，亞米娜·邦吉吉（Yamina Benguigui）可以在電影《移民者的回憶》（*Mémoires d'immigrés*）（1997）中誇大她的父母來自阿爾及利亞的移民的思鄉話語。而更經常的是透過風景和畫面來表現家鄉的遙遠和巨大的變化，人物就辨認不出的土地展開對話和回憶，引出幾代人的相遇和聯繫。另外也可以透過回憶和感情的傳遞來達到思鄉的目的。

## 巨大的相近之處

從「關係」的理解上很難分辨出年輕一代的導演與老的一代，這也是當代法國電影導演經常在尋找忠誠與冷漠之間的平衡。而且新一代藝術家與他們的前輩間有著很大的相近之處，即無論在時間、空間和精神狀態上都一樣。我們目睹新銳女演員更替的徵兆 —— 娜坦莉·里查（Nathalie Richard），羅倫絲·柯特、桑德琳·琪貝蘭（Sandrine Kiberlain）、瑪麗安·德尼古 —— 從德斯布萊山到利維特（Rivette）（《高，低，脆弱的》〔*Haut, bas, fragile*〕，1994）；從蕾提提雅·瑪頌到貝努瓦·賈歌（Benoît Jacquot）（《第七個天空》〔*Le Septième ciel*〕，1997）。新浪潮的電影藝術家們很早就有了典範（羅塞里尼〔Rossellini〕，美國人），以及，尤其是法國的反典範（電影界稱「父輩」的：歐當·拉哈

〔Autant-Lara〕、卡爾內〔Carné〕、卡雅特〔Cayatte〕、克雷蒙〔Clément〕、克盧佐〔Clouzot〕、德拉努瓦〔Delannoy〕、維納伊〔Verneuil〕……。）現今，晚輩和長輩們長久地居住在同一個屋檐下，或多或少都承受在一種相互依賴中。

如何完全地擺脫賈克·德米（Jacques Demy）、尚·魯克·高達、尚·尤斯塔奇、莫里斯·皮亞拉、亞倫·雷奈、賈克·利維特這些人呢？

在《迷離劫》（奧利維亞·阿薩亞斯，1996）中，某些角度上看似法蘭索瓦·楚浮的《美國之夜》（La Nuit américaine）（1993）的重拍片；此外，人們還能夠重新找到尚·皮耶·雷歐（Jean-Pierre Léaud）的影子，一個電影藝術家自薦（再一次）重拍路易·弗拉德（Louis Feuillade）1915年的《吸血鬼》

安娜·封登 Anne Fontaine

導演，從事舞蹈與戲劇。
《愛情故事通常沒有好的結局》（Les Histoires d'amour finissent mal en général），1992
《奧古斯汀》（Augustin），1995
《夜晚的皮條客》（Tapin du soir，又名《愛要重建》，L'amour est à réinventer），1996
《乾洗》（Nettoyage à sec），1997，編劇

（*Vampires*）。他試著重振古代影像，由來自亞洲的年輕形象拍功夫電影的張曼玉演出，但徒勞無功。然而，與祖父輩（弗拉德）與父輩（楚浮）相較，奧利維亞·阿薩亞斯仍能使得他的電影存活。人們從中意味深長地看到了娜坦莉·里查與布爾·奧耶（Bulle Ogier）在同一個活躍和娛樂的場景中的相遇。承受束縛，懂得擺脫，不畏懼，無惡念，這些都無疑使得法國最好的電影藝術得以存在。

法蘭西斯·瓦諾依

照片來源：p.76: Cahiers du cinéma.

p.78（上）：Rezo Films,（下）：Cat's/Xavier Lambours/
Agence Metis.

p.82（上）：Cat's,（下）：Cahiers du cinéma.

# 血緣關係的反動

　　九〇年代的法國年輕電影藝術的特點之一，是
偏愛破壞家庭關係。

　　在巴斯卡・費昂的《可能的歲月》和馬修・卡索維茲的
《仇恨》中同樣缺少家庭這個主題。相反地，在阿諾・德斯
布萊山的《我的抗爭》中家庭卻令人窒息，尤其在開頭，當
主角保羅・代樂（Paul Dédalus）講述童年的回憶時；而在馬
修・阿瑪立的《管你自己的事》中，則以更加強迫性和粗魯
的手法表現出來。當家庭表面上看來似乎有能力充當某個和
平與幸福的避風港時，其實質卻已不再是原來的那樣。因缺
少父愛（桑德琳・瓦榭的《聖誕節會下雪嗎？》）或父親的
多餘（曼紐・伯耶的《天亮以前決定愛不愛你》）而承受痛
苦。家庭是本世紀末電影藝術最不合規則的演出，這種家庭
危機的情形自然地伴隨著有血緣關係的家庭和直系關係的家
庭。

《若非則是》，克萊兒·西蒙，1997

《看海》，法蘭索瓦·歐松，1997

　　無論是像馬修·卡索維茲的《殺手》中悲劇和沒有結局的手法，或卡林·德里第的《再見》中帶有某種樂觀主義的手法，種種強調的事實正是：父母的不存在或無能，將很有可能把其標準和價值觀傳給後代。

## 家庭關係的脆弱

在新銳電影中，看到對家庭問題的重新討論並不讓人感到驚奇。這有點像是必須按照某些規則及來源，以便能過渡到另一個課題。但有一個事實似乎是這些年所特有的 —— 以暴力打擊家庭，尤其在一九九七年發行的兩部電影裡特別突顯：法蘭索瓦‧歐松的《看海》和克萊兒‧西蒙的《若非則是》。前者講述了一個年輕母親與一個女露營者的奇怪與曖昧的相遇，女露營者野蠻地殺害了這個母親後，把她的孩子占為己有。後者講述的是一則令人難以置信的社會新聞：一個女人使得她周圍的人，尤其是她丈夫，相信她懷孕了，而在謊言即將被拆穿時，偷了別的女人的孩子的故事。

克里斯多夫‧岡 Christophe Gans

導演，1960年生於安提布（Antibes）。

曾就讀法國電影高等學校（l'Idhec），《明星集》（Starfix）的聯合創始者之一，安東尼‧德‧戈那（Antoine de Caunes）節目的電影專欄主持人，戴維斯（Davis）電影協會的成員。
《銀色時光》（Silver Time），1982
《溺水者》（The Drowned），1993，內克羅諾密（Necronomicon）的滑稽短劇
《哭喊自由人》（Crying Freeman），1996

照片來源：Cat's.

　　這兩部電影中尤其不穩定的，是對這種反自然的血緣關係的看法。在《看海》中，新母親在船的甲板上，抱著在她懷抱中號哭的孩子，而哭聲被外面的噪音所覆蓋了，鏡頭寧靜地向著海洋拉遠。總之，一切又恢復了往常，新的殘酷畸型的關係被接受了。在《若非則是》中，孩子將被非法的母親奪回，但這在我們看來是不可忍受的親生母親的回歸。偷孩子的女人的臉在小女孩的眼裡根深柢固。

　　血緣的宿命由此不再是不可觸及的，也不是唯一能夠延續生命的，這也是瘋狂的欲望與信仰的糾葛。這種家庭關係的瓦解，在法蘭索瓦・歐松的第一部長篇情景喜劇中，以一種更徹底的方式公然漠視亂倫的忌諱。

　　傳統家庭模式的瓦解是對現實社會形態的共鳴，代與代之間的區別越來越不明顯，這種現象日益盛行。孩子們待在

《馬里恩》，曼紐・伯耶，1995

父母家直至年長，父母失去職業後，家庭關係不再明顯地取決於等級分明的道德準則，這種道德準則將使成年人追隨同一個模式。家庭已成為人們平等地談論民主制度的空間，在東尼‧馬夏爾（Tonie Marshall）的《我行我素》（*Pas très catholique*）中的母子關係在這一點上就很鮮明，分不清兩者誰是長輩，在對定位的干擾中，試著建構出真實的關係。家庭框架的喪失並不比在別處以一種更靈活的朋友關係的形式重建更使人感到遺憾。這充斥在羅伯‧桂迪居或是曼紐‧伯耶的電影中。如果在《馬里恩》中家庭仍然被重建，也並不是要由此來躲避所有的危險；當馬里思被家庭領養時，這個快樂的小女孩還得面對觀察著她的巴黎鄰居。總之，人們企圖很容易地結束家庭關係的這種脆弱性，而它卻總是表現出來。

露西‧哈茲 Lucille Hadzihalilovic

剪輯、編劇、導演，1961年生，戲劇學院的學生。
■剪輯
《老馬》（*Carne*），蓋斯帕‧諾亞（Gaspard Noé），1991
《孤軍奮戰》（*Seul contre tous*），蓋斯帕‧諾亞，拍攝中
■編劇，導演
《諾諾的第一次死亡》（*La Première Mort de Nono*），1987
《尚‧皮耶的嘴巴》（*La Bouche de Jean-Pierre*），1996，製片，剪輯
《好男孩用保險套》（*Good boys use condoms*），1998，色情短片

《壞胚子》，李奧‧卡洛克斯，1986

## 重塑家庭的價值

如今家庭模式被壓倒和顛覆，原因不只是社會學上的規
則。更深而言之，是處於電影史上轉捩點的一代導演的憂
慮，這種憂慮影響並且使他們找到了從近些年殘缺家庭反覆
出現這種現象中表達自我的方式。人們經常把八〇年代的導
演稱為與以往不同的劃時代的一代，離新浪潮時期的前輩很
遠，為從他們那兒直接繼承，但又不完全是為了擺脫而擺脫
他們的威望，向外邁出了第一步。十年後，事情看來幾乎沒

有改變，但人們看到了極其令人
興奮的嘗試，並對法國電影藝術
的未來負有承諾：重建一個家。

人們在電影中找到的家庭場
景，不再按照強加的血緣關係的
起源來組成。比較李奧·卡洛克
斯（Leos Carax）和阿諾·德斯
布萊山，兩位導演在個別的十年
間，是法國電影最近二十年最精
彩的部分。卡洛克斯明確地從血
緣的角度定位，參考並尊重電影
史，但他也試圖超越自己，《壞
胚子》（Mauvais sang）的演員闡
述出介於引經據典和個人的言論
之間的平衡。茱麗葉·畢諾許
（Juliette Binoche）迷人的出場，
代表對消逝的世界的回憶：默
片。女主角被偶像化，如在地鐵
轉彎處的相遇，卡洛克斯只拍了
一個受傷的頸背，或是拍她的臉
龐，像八〇年代露易絲·布魯克
（Louise Brooks）沉默小孩的形
象，一個不可碰觸的女人，因為

菲利普·阿瑞 Philippe Harel

導演，1955年生，經過書畫刻印藝
術的學習之後，在接觸電影之前，
他陸續做過喜劇演員、戲劇導演、
電視報導的導演等等。

■合作編劇
《學徒們》（Apprentis），皮耶·薩瓦
多里（Pierre Salvadori），1995
■導演
《失敗的嘗試》（Tentative
d'échec），1980
《我所不認識的事物》（Mon
inconnue），1984
《系列的終結》（Fin de Série），
1985
《兩個房間／廚房》（Deux
pièces/cuisine），1989
《拜訪》（Une visite），1995
《一個沒有故事的夏天》（Un été
sans histoires），1992
《想被人擁抱的男孩的故事》
（L'Histoire du garçon qui voulait
qu'on l'embrasse），1994
《遠足者》（Les Randonneurs），
1997
《防衛的女人》（La Femme
défendue），1997
《事件中的私密日記》（Journal
intime des affaires en cours），1998
照片來源：Les Productions
Lazennec

她是馬克所擁有；這裡彰顯出過去米歇爾‧畢可利曾體現過的父權，而演員正是電影記憶的承載者，尤其是高達的《蔑視》（*Mépris*）。至於丹尼斯‧拉封（Denis Lavant）是導演某種「自我」的密友，他是一個完全為了超越另類電影欲望的另類個體。介於惡魔、巫師、動物間，他使電影擺脫了這種充滿了歷史的模式，把電影帶向還未發掘的地方。如果《壞胚子》記載了電影史的片段，透過其語言及艾力士（Alex）的角色來看，再次以靜默的陰影籠罩。艾力士有個小名叫「懸吊式的語言」（Langue pendue），因為他小時候不能說話，後來卻學會了腹語術（一種口技），特別反映出新浪潮的斷層，當時語言以多樣形式表現，傳染給影片的世界（消音、無止盡的廢話、引語……），進而從專注在獨特的主題上獲得釋放。新浪潮玩耍著語言與發出地不相符合的作用，最經典的可能就是《夏綠蒂和她的吉兒》（*Charlotte et son Jules*），在這部片子裡高達為貝爾蒙多（Belmondo）配音。卡洛克斯繼承了這種後期配音的方式，只不過要少得多。

《壞胚子》講述了一個繼承了他父親的才幹的年輕人，被指定必須繼承父業的故事。在這個遊戲中，他將失去他的生活，一種無論如何已提前犧牲了的生活，為了回擊父親而不是他自己的挑戰。在降落傘上的那一幕，揭示了這份遺產是沈重的負擔：同意跳下去時，安娜並不是接受自己的挑戰，而是對馬克的挑戰。如果她跳傘時失手了，就正是回應了；與其對抗她自己的觀點，還不如接受落在她身上的特殊

計畫。安娜害怕空虛,害怕離開馬克後她所要面對的一切,舊社會和電影的過去的象徵。艾力士責怪她,他很高興父親的死亡:「終於變成孤兒,我終於可以重生了」,事實上他幾乎可以說是卡洛克斯的翻版,也意識到他的餘生將擺脫這種面對面的證明自己能力的方式。

## 重新拼湊片段

幾年後,電影藉由另一位著名導演德斯布萊山所引導,明顯地表現出電影現狀的一種改變。《守望》一片就不再使用引語,也不再把人物安排在缺少父親的家世中,除了楚浮有時仍繼續之外。高達的監督最難讓人接受,因為根本上他是個破壞者,瘋狂式的個人化徹底消失,然而卻是卡洛克斯電影的核心。這種電影

---

尚 · 皮耶 · 惹內
Jean-Pierre Jeunet

導演,1953年生。
《詭計》(*Le Manège*),1979
《最後連發砲》(*Le Bounker de la dernière rafale*),1981,與馬克 · 卡羅(Marc Caro)合作執導
《比利 · 布拉寇沒休息》(*Pas de repos pour Billy Brakko*),1983
《小事》(*Foutaise*),1989
《黑店狂想曲》(*Delicatessen*),馬克 · 卡羅,1990,共同執導
《失蹤小孩的城市》(*La Cité des enfants perdus*),馬克 · 卡羅,1995,共同執導
《異形4》(*Alien 4*),1997

模式的解放，從演員們的自主選擇中即可體現出來，沒有卡
洛克斯電影中那種緊繃的特點，在極其兇惡的人與聖像之間
徘徊。人們可以跟德斯布萊山談關於「人性的畸形」，因爲
世界已不再是個人的，而是充滿了各自獨特的個體，但這比
不上丹尼斯‧拉封如此地出其不意。艾曼紐‧沙朗傑、馬
修‧阿瑪立或愛曼紐‧德弗都是電影業的新人，他們試圖從
對過去的參照中擺脫出來，這些參照曾被崇拜或摒棄過，用
他們自己的方式努力征服這個被現代美學所拆毀的世界。

　　這種回報社會的想法，在對白的作用上是同樣可以感覺
得到的。在阿諾‧德斯布萊山的作品中，不僅人物說得很
多，而且說得很機智。這個某種意義上的請求，當然是拐彎
抹角的，但卻是一致的，是一種假設和《守望》的死人頭像
一起被安排的願望，巴斯卡‧費昂的《與亡靈的約定》也是
同樣，當人們開始學著生活和其他事時，在侮辱與不理解中
互相衝撞。「當代的社會等級」已不再是謀殺父親而是創建
了一個新的家庭，《可能的歲月》中的青年，顯示出所謂的
「傳承」，不再是透過繼承家庭的傳統來做犧牲。馬蒂亞斯
（Mathias）是《守望》的男主角，在與社會的較量中確實遭
受不幸，並受傷地走出來，但卻是生動的，與《壞胚子》中
的艾力士截然相反。可以遇見一種嶄新的生活，不再力求反
對或統制社會，而是去克服它。「我的父親是外交官，我，
我是病理學醫生。」這句出自影片《守望》結束時馬修說的
話，概括了已從前人的統治中獲得自由的這一代人的立場，

他們不再力求建一個新的社會，而是對已存在的事物重新注入信仰，重新拼湊片段：「我覺得電影近二十年來的用處，對觀眾、導演甚至演員而言，就是能讓我們對世界有重新的體認，我們要有一共識：那就是用新的方法呈現問題，去發展，讓人思考並改變。」

## 社會關係

　　經過了八〇年代雷同單一的危機以後，年輕的法國電影又顯現出新的活力，在他們搬上銀幕的家庭生活畫面中，年輕的電影藝術家們在認為血緣關連已非神聖的同時，從傳統影響中擺脫出來。我們常常想是否把他們載入電影藝術的史冊，而他們在新浪潮中的作用，僅次於亞倫・雷奈、賈克・戴米（Jacques Demy）

---

塞提・卡恩　Cédric Kahn

剪輯師、編劇、導演，1967年出生於巴黎（Paris）。

■剪輯
《在撒旦的陽光下》（*Sous le soleil de Satan*），莫里斯・皮亞拉（Maurice Pialat），1987，實習生
《三十六個小姑娘》（*36 fillette*），凱薩琳・布雷亞（Catherine Breillat），1988，助手
《音樂中的米廬》（*Milou en music*），路易斯・馬爾（Louis Malle），1989，助手
《瓦德克母親朋友的兒子》（*Wadeck's mother's Friend's son*），阿諾・巴庫（Arnold Barkus），1990
■編劇
《海外》（*Outremer*），布里居・路昂（Brigitte Roüan），1990
《詭計》（*Manège*），米歇爾・安祖（Michel Andrieu），1992
《看到照片後面的猴子》（*Le Singe qui regarde derrière la photo*），揚・德代（Yann Dedet），1992
■導演
《天底》（*Nadir*），1989
《千年末時》（*Les Dernières Heures du millénaire*），1990
《車站酒吧》（*Bar des rails*），1991
《幸福太多了》（*Trop de bonheur*），1994
《罪犯零蛋》（*Culpabilité 0*），1997
《煩惱》（*L'Ennui*），拍攝中
照片來源：Cahiers du cinema.

或是自由作
家莫里斯‧
皮亞拉，這
些父字輩的
名字更容易
讓人記住，
尤其是家庭
在橫向和縱
向使人感興
趣的程度是

《請你忘了我》，諾埃米‧勒伍斯基，1995

不同的。年輕的電影藝術家們與批評家、評論家們恰恰相
反，他們很少參照過去、前輩以及能使他們出名的學校。他
們大多隨著現代的變化起伏。這樣，他們的參考就是理解和
美學，這樣就更具有橫向性（今天的畫面、潛在的基礎和發
行者）而不是縱向性（源泉、遺產、歷史的影響）。

　　而完全出乎意料的一條橫向的線索是電視作品，利用集
體勞動的相似性，它的基礎要求也比較低，系列片的原則是
把作者身分的神聖放在第二位，尤其在《所有的男孩和女孩》
一片中。

　　這種作者要求的悄悄拍攝與父母允許的自由煩惱緊密結
合。家庭的聯繫並不是神聖的，但還依然在一些小圈子中出
現，巴斯卡‧費昂、阿諾‧德斯布萊山、諾埃米‧勒伍斯基
組成了一個從艾曼紐‧沙朗傑到愛曼紐‧德弗、馬修‧阿瑪

立的喜劇小組：羅伯‧桂迪居和他那群演員一直是好朋友；
馬修‧卡索維茲、尼可拉斯‧布克瑞夫以及製作人克里斯多
夫‧羅西尼的那一群人把他們團結在一起。還有曼紐‧伯耶
周圍總有許多演員；製作人莫里斯‧貝納（Maurice Bernart）
以及發行人米歇爾‧聖‧強（Michel Saint-Jean）身邊的圈子
也是這樣。這些被創造或是檢選的家庭，要緊的不是血緣關
係，而是建立一種生活的可能性。

克萊爾‧瓦塞

照片來源：p.88（上）：Cahiers du cinéma.（下）：Cat's.

p.90, p.92, p.98: Cahiers du cinéma.

# 自傳

「我被主張畫面與情節相結合的人視為異端！」

我參加法國電影高等學校的考試，因為我沒有預先註冊哲學系（我不知道必須預先註冊，這是當年第一次增加的新程序），同時也因為年輕的我確實渴望拍電影。十七歲那年，我母親把我送到了預科班，她對我說：「你考不上電影學校的，因為你教育程度還不夠。」這是事實，在我面前只有兩條路可以走，要麼發奮學習寫詩技巧，成為女才子；要麼變成一個附庸風雅的無聊女人。

六個月以來，我一直與劇作系保持私下聯繫，經過半年的考驗，終於在一九八九年被法國電影高等學校錄取。我喜歡做就去做，一邊搞攝影，一邊寫一些短篇劇本，那些主張畫面和情節相結合的人理所當然的把我視為異端。電影製造業的目的是運動、變化、時代和墮落，我預料到我是永遠不知道變通的人，我很樂意保持駐足不前的狀態，贏得這場競

爭是到目前為止我一生中最大的快樂。

我還記得在口試的過程中說的那些瞎話，我告訴評委們說，為了在考試期間有一個安寧的環境，我把家人都安置到別處去了，我把我哲學家的母親送到多明尼哥（dominicaines）的修道院裡；讓建築師的父親去他情婦家住；那頑皮的弟弟則被送到旺夫（Vanves）的米什萊（Michelet）寄宿學校去了；我只留下了我的貓。評委之一巴斯卡‧波尼澤問我從事電影工作的動力是什麼，我回答說是想賺錢。當東京大廈（Palais de Tokyo，面試地點法國電影高等學校所在）的火警鈴聲響起的時候，我宣告大家原來是故意編織的一個「小插曲」……事實上美好的世界並沒有燃燒。

我曾在法國電影高等學校度過寂寞孤單的生活，我和尼古拉是劇作系唯一的兩個學生，我們都姓梅協，我們將命定成為法國電影界的杜邦（Dupont）和杜朋（Dupond）。我們

共同在一個簡陋的工作室裡編寫劇本，揣摩人間喜劇中的蓬斯（Pons）表兄和貝特（Bette）表妹。這期間，我與導演系的學生聯繫很少，而跟那些未來的技師們（剪

您購買的書名:＿＿＿＿＿＿＿＿＿＿＿＿＿＿＿

姓　　名:＿＿＿＿＿＿＿＿＿＿

性　　別:□男　　□女

生　　日:西元＿＿＿＿＿年＿＿月＿＿日

TEL:(＿＿)＿＿＿＿＿＿　　FAX:(＿＿)＿＿＿＿

E-mail: 請填寫以方便提供最新書訊

＿＿＿＿＿＿＿＿＿＿＿＿＿＿＿＿＿＿

專業領域:＿＿＿＿＿＿＿＿＿＿＿＿＿＿＿

職　　業:□製造業　□銷售業　　□金融業　□資訊業

　　　　　□學生　　□大眾傳播　□自由業　□服務業

　　　　　□軍警　　□公　　　　□教　　　□其他＿＿＿

您通常以何種方式購書?

　　　　　□逛書店　□劃撥郵購　□電話訂購　□傳真訂購

　　　　　□團體訂購　□網路訂購　□其他＿＿＿

✍對我們的建議:

輯、音響、畫面和佈景）來往密切。在我印象中，或許這個印象是錯的，我和同界的學生之間很少有關於電影理論的討論，而不像那些我在南代爾（Nanterre）學院認識的哲學系同學那樣。對「作者的電影」的唾棄和蔑視是冒充高雅的極致表現。我們的「參加訴訟的人」是一群特殊的人物，像荊棘一樣瘋狂、尖銳而挑剔：伊萬特・碧羅（Yvette Biro）、派翠西亞・莫拉茲（Patricia Moraz）、納塔利亞・博羅丹（Natalia Borodin）、卡羅・勒・貝爾（Carole Le Berre）、瑪麗・克里絲汀・蓋思特貝爾（Marie-Christine Questerbert）、艾迪亞多・德・戈羅高里奧（Eduardo

馬修・卡索維茲 Mathieu Kassovitz

演員、編劇、導演。1967年出生於巴黎（Paris），導演彼得・卡索維茲（Peter Kassovitz）的兒子。

■演員

《巴巴多畢盧的花》（Les Fleurs de Papadopylou），多釘・哈瑞（Dodine Herry），1993

《看那些掉下去的人》（Regarde les hommes tomber），賈克・奧迪亞（Jacques Audiard），1994

《她想做點事》（Elle voulait faire quelque chose），多釘・哈瑞，1994

《門口的妓女》（Putain de porte），尚・克羅德・費拉曼（Jean-Claude Flamand），1994

《以前……但以後》（Avant... mais après），東尼・馬夏爾（Tonie Marshall），1994

《上帝的消息》（Des nouvelles du bon Dieu），迪迪亞・勒・柏舍（Didier Le Pêcheur），1995

《我的男人》（Mon homme），貝特杭・比利耶（Bertrand Blier），1996

《神秘英雄》（Un héros très discret），賈克・奧迪亞，1996

《合同》（Le Contrat），尚・克羅德・費拉曼，1996

《快樂與煩惱》（Le Plaisir et ses petits tracas），尼可拉斯・布克瑞夫（Nicolas Boukhrief），拍攝中。

■導演

《盆子，費耶洛》（Fierrot le Pou），1990，演員

《世界大同》（Peuples du monde），1990，東東・大維製作的音樂

《白色噩夢》（Cauchemar blanc），1991

《殺手》（Assassins），1992，演員

《雜種》（Métisse），1993，演員、編劇

《仇恨》（La Haine），1995，編劇

《殺手》（Assassin(s)），1997，演員、合作編劇

《大屠殺中的亮光》（Lumières sur un massacre），1997

de Gregorio）、賈克・阿克迪（Jacques Akchoti）……。尼古拉和我與那些人常常處於師生關係。我想起有人對我說過：「共和國自己擁有一個作家階級！」

我離開學校的第一份工作是參加一次法國和魁北克（Franco-Québécoise）的聯合攝製（法國電視三台和魁北克電台），我們有十三位年輕的法語編劇。這個系列是關於永恒的愛情主題，每個人要寫一段情節，我因此認識了蒙特利爾（Montréal），也學習到製作人和電視頻道的權力。我從來沒看到自己寫的情節被拍出來，他們只是打電話來告訴我「所有劇本都改了」。我用賺到的錢給我母親買一部車，以及補

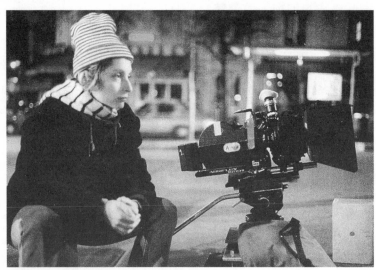

克萊爾・梅協在電影《耶誕節快樂！》拍攝中，1995

貼「撫養」她的小孩——我和我弟弟。

之後,我把一部片名爲《青春紀實》的長片劇本賣給了布羅迪·瑪麗（Bloody Mary）製作公司,該片是由迪迪亞·奧得賓（Didier Haudepin）執導的。經過幾個禮拜的共同努力,大家都已經精疲力竭了,但我們都很欣喜,並情緒高漲。迪迪亞對我說:「現在把你的孩子氣給我,以後我會還給你的,不要哭,小姐。」我就離開了。當迪迪亞給我看電影最後殺青的版本時,我發現片子已經成熟多了,並且與我初始的版本大不相同,有雙有趣的眼神——不就像父母的眼神嗎?

我曾爲我很敬佩的阿諾·德斯布萊山工作。阿諾是個英俊的男孩。有一次把一個早產兒帶到我家,讓我好好照顧。我能對她做些什麼呢?一個小女孩,糊

塞提·克拉比其 Cédric Klapisch

導演,1961年出生。巴黎三大的電影學士和碩士,曾在紐約大學學習電影。執導過十二部短片電影。
《永遠的格拉木耳》（*Glamour toujours*）,1983
《一二三,曼波舞》（*Un deux trois, Mambo*）
《旅行家傑克》（*Jack le voyageur*）
《過境》（*In transit*）,1986
《鼓動我的人》（*Ce qui me meut*）,1989
《馬薩迪》（*Maasaïtis*）,1990,紀錄片
《一無所有》（*Riens du tout*）,1991
《年輕的風險》（*Le Péril jeune*）,1993
《紅魚》（*Le Poisson rouge*）,1994
《臥室》（*La Chambre*）,1994
《光亮與聚會》（*Lumiere et compagnie*）,1994
《各人幹各人的事》（*Chacun cherche son chat*）,1996
《家庭氣氛》（*Un air famille*）,1997

塗、沈默、安靜，像一頭小牛犢一樣，也許會成為一個引人
注目的戲劇明星呢！我和愛絲特（Esther）一起待了六個
月，偶爾阿諾和我們在咖啡館碰面或者他請我們吃午飯。我
們有討論，有爭吵，有失望，聊天打屁就像允許靜默處在我
們兩人之間似的。阿諾教育我，他讓我看一些令我目瞪口呆
的優秀影片，我經常看完就跑到街上，以便掩飾我已被感動
得流下眼淚來。有一天他給我一卷派翠西亞‧馬居《屈伏塔
和我》（*Travolta et moi*）的電影錄影帶，並對我說：「你們
將最大限度的被遏制，並會神思恍惚，你們會因嫉妒而臉色
發綠！」他說的有理，正是在為阿諾工作中我確定自己是多
麼愚蠢，正像我養育的人一樣。是的。我就是這樣一個典
型！或許我會成為一位大劇作家？到了預定的日期，我把愛
絲特送回她父親那兒。我曾做了些什麼呢？阿諾和他女兒離
開，又重新進入「生活的旋渦中」。

後來我幫很多人解
決了難題擺脫了困境，
其中有那些在視聽課結
業時要拍一部電影的學
生，也有我的朋友們和
熟人；賺了錢送我母親
汽車——如今她也該付

「電影沒有腿，他們怎
麼行走呢？這些不是產品
而是經驗。」

完貸款了。我常一拿起劇本就讀上好幾個小時，工作起來像
個有智慧的女人，生產作品是漫長且艱困的，有時還會相聲

錯小孩般。有一次，諾埃米‧勒
伍斯基看著我一邊思考、疑惑、
想像、自我探討，便高聲驚叫
道：「這比一場拳擊比賽更精
彩。」這讓我很高興，我感到自
己所作的很有份量，感到了自身
的重要性。這些活動對我來說已
不再足夠，隨著年齡的增長，我
常常自問我占據著怎樣一個位
置。我看過布雷西（Brecht）對
亞里士多德（Aristote）的攻擊，
也看過亞里士多德對布雷西的對
抗，也看過高乃依（Corneille）、
我們的莎士比亞（Shakespeare）
……我認為那些不受歡迎的、奇
怪的，可以稱之為「後社會現實
主義新浪潮」。一個年輕的法國
製作人耐心的跟我解釋說電影應
當是客觀的，它依附著描繪和
「吸引」著時代，也應該要「行
得通」又「能運作」。我曾一度
極易發怒，甚至在睡夢中仍反覆
道著：「他錯了，電影沒有腿，

**強‧庫南** Jan Kounen

導演，1964年生於烏特雷西
（Utrech，荷蘭），執導了三十多部
影片，大部分是為英國拍攝的。
《吉賽爾‧卡羅塞納》（*Gisèle
Kerozène*），1989
《可塑性的年齡》（*L'Âge de
plastic*），1990
《搖擺男孩》（*Vibroboy*），1993
《最後的紅風帽》（*Le Dernier
Chaperon rouge*），1996
《太保密碼》（*Dobermann*），1997

它們怎麼走路呢？它不是產品而是經驗。」究竟是我天真樸實還是賣弄學問？我還沒有完全清醒。多虧了拉賽奈（Lazennec Tout Court）短片公司的製片人貝崇‧法佛（Bertrand Faivre），我終於執導了一部中長片。

電影真是「一個怪物」，那時貝崇‧法佛本來有十七萬

---

**學習電影**

大部分的年輕導演都有過參加不同水準的電影專業學習的機會，有天賦的那些為了使自己技術上更專業，去電影學院或高等戲劇學校進修，或者是去盧米埃電影學校拿學位。另外還有中學的班級（A3/"L"類組）、高等技專（BTS）的視聽科系；此外還有十四所培養影視碩士的大學，以及幾所私人學校，例如艾塞克（l'Essec）和艾斯拉（l'Esra）。

電影與一些傳統學科（文學、數學、歷史、地理、語言等）相比，在社會上還處於一種次要地位。甚至在一些較有規模的藝術教育（造型藝術、音樂、藝術史）中，電影也顯得次要。儘管如此，年輕的電影愛好者還是能在可選擇的形勢下，在他們的教育機構中，找到在文化部（學校和電影院、電影學院和電影高中）的電影先修教育。這些教育背景對有志於電影事業的年輕人的發展是十分有利的。

法郎的負債。但另一部片子《耶誕節快樂！》(*Noël! Noël！*)
被一個人看上了，她是長久以來我一直很想與之碰面的人，
我和她有著間接而古怪的關係。我們在一個早上見面，她極
其有禮貌而謙恭。我記得那天她帶了一個塑膠包，看上去比
我更緊張，我從電影學校的自動販賣機上給她買了一杯咖
啡。看完片子以後，我和她一起度過了一個白天，我覺得這
是我的一次輕鬆自在的和別人傾心交談。我們在傍晚時告別
了，因爲一般有教養的人會在黑夜到來前分手。當時，我告
訴自己這個非常漂亮的人可能偶爾會變得非常殘忍，但她並
沒有傷害我，而且還告訴我要好好在這條路走下去，將來還
要有個小孩。這位女士叫克莉絲汀・巴斯卡（Christine
Pascal）。

克萊爾・梅協

# 北方的電影界

一九九七年是法國電影二十五年來最輝煌的一年，各地區的電影業也同時蒸蒸日上。羅伯·桂迪居以他的社會故事片《愛斯達克》（*l'Estaque*）在馬賽（Marseille）和坎城（Cannes）一舉奪魁；也向曼紐·伯耶致意，以西班牙高帽式的艱難精神展露在克洛塞特（la Croisette）影展上。義大利籍俄國人「北方」的巨匠布諾·杜蒙，他的電影《耶穌的一生》沿著佛朗得勒（Flandres）山一路南下受到讚譽。這樣，法國的電影在南部、西部和北部都擴展開了。

幾個世紀以來，北部的電影人經常是曇花一現。有多少影迷還知道有個叫做朱利安·杜韋維爾（Julien Duvivier）的導演？也許反而還知道維克多·布朗雄（Victor Planchon）的名字，這位化學家令人自豪的工業建立在布隆尼海邊（Boulogne-sur-Mer），若無此人，盧米埃兄弟（frères Lumière）可能就不會成功。

如果北部電影沒有在法國銀幕上大放異彩，杜蒙的出現

也會讓我們想起九十年來耕耘在這塊土地上的人們：愛德溫‧貝利（Edwin Bailly）關於礦藏方面的電影；盧卡‧貝佛、烏特‧格艾凡（outre-Quiévain）、阿諾‧德培（Arnaud Debré）等新人；而阿諾‧德斯布萊山和薩弗耶‧波瓦又是這個新世代的長輩……

然而，走錯路的風險很大。但是這塊土地就是連接他們的紐帶，他們從這裡生，從這裡走出去，我們真的能夠用美學的和文化的手段把他們再結合起來嗎？阿諾‧德斯布萊山、布諾‧杜蒙和薩弗耶‧波瓦現身說法回答了這個問題，並描述了各自的電影領域。

湯馬士‧伯代，在里爾（Lille）

# 「……所有這一切就形成了一種南北方都認同的觀點。」

## 與阿諾・德斯布萊山的會談

**如果您得在不了解您的人面前自我介紹，您會說您自己是什麼角色？電影藝術家、幕間指導或導演？**

這要看情況了。不能說是電影藝術家，我認為原則上應該製作了至少十部電影才能看看是否稱得上是電影人，這要透過影片才能呈現出來。因此，對我來說，成為電影藝術家還要看二十年後而定，目前我不適合這麼稱呼。

**那麼目前您的身分是什麼呢，幕間指導還是導演？**

我覺得應該是幕間指導。我正在努力，我的工作就是劇務。

**那麼電影的幕間指導包括哪些？**

很難說。事實上看法一直在改變，也幸好沒有正確答案。

因此今天我可以說幕間指導包括詮釋事物以及一些無法排除的東西，像要具備演員、劇本等。甚至從六〇年代以來，導演自

己寫劇本，主要是為了可以拍攝任何題裁。我們儘量有一種觀點，有一種理解，簡單的意思就是：如果劇本這樣理解就更加完善，如果演員這樣演就更能凸顯出他的長處。

**今天所謂的著作者是什麼？是不是一個自己寫劇本的人？**

我不這麼想。除非你讓我這麼想。也就是說，我認為如果經濟狀況不改變，事情就不會真的改變。例如，有人說福特（Ford）沒寫劇本，其實這是不對的。西區考克（Hitchcock）沒有寫劇本嗎？這也不對。只能說以工作室的邏輯而言，當已經有了一部劇本大綱時，在最後階段將它完成。例如瓦克斯（Hawks）就是這樣：他到鄉下十天，在這十天裡他寫了一部長片劇本。

因此我認為有一個步驟是必要的，就是調適劇本

《守望》剪輯，阿諾・德斯布萊山，1992

和電影的初始架構組織階段。而
這個時候，就是用筆和紙推敲的
階段。因為在英國，人們就是寫
作，他們認為應該有個好故事，
才會有好劇本。目前有很多的電
影，但缺乏電影故事……

**您同意英國電影不存在的說
法嗎？**

是的。

**要拍一部片時，對於我們從
哪裡來，或是我們生活在哪裡有
很重要的關係嗎？**

我相信國際合作和社會階層
的關係，我認為背景本身更重
要。有些特別的東西拍成像
《*Regain*》，與雷諾（Renoir）的
美國鄉村電影不完全一樣。但是
我更同意區域性沒有人們的社會
階層更重要，但人們只在乎賺了
多少錢，以及是否會下雨……所
有這一切都是人們共同的，不論
住南方住北方，只是地方觀點不
同罷了。

**哈**維·勒魯 Hervé Le Roux

導演，電影雜誌評論員。
《大喜事》（*Grand Bonheur*），1993
《再一次》（*Reprises*），1997

**那麼是否在法國拍電影時，就有點太趨向於開始述說他們自己的故事？**

是有一點。特別是你必須用你的特點才能更完善你的角色的時候。你只有這樣做才能排出最好的戲。

**您認為拍攝《北方》這部電影有什麼特點嗎？可以舉您的第一部電影來談嗎？當然，薩弗耶‧波瓦和布諾‧杜蒙的電影也可以。**

《北方》和《耶穌的一生》是兩部我很喜歡的影片。《北方》給我的印象最深，其中有一段是我最喜歡的，就是在最後，當他父親剛自殺，那個傢伙回家了。對，就是這裡，使我想起了我熟悉的加來海峽（le Pas-de-Calais）……同時對我來說還有更美的，就是讓我想起了西區考克的《鳥》（*Oiseaux*）。我曾經遐想：把路弄濕就沒有霧了，那個傢伙看到了鳥，他回來了，身後是煙霧、灰塵，給你的感覺就像坐在火藥桶上，屁股下就要爆炸的感覺……這時我就區分不出是真實世界，還是西區考克的電影佈景。

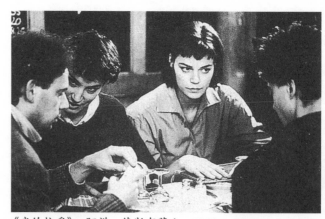

《我的抗爭》，阿諾‧德斯布萊山，1996

因此，說不清到底是電影中的地域重要還是眞實的地域重要。

**您覺得您接近哪種電影？您說過有一天可能要恢復七○年代法國的電影，像阿克蔓、貝爾多（Berto）、加雷爾⋯⋯**

爲了學習拍電影，看一看當今年代拍攝的電影很重要，但我特別愛看一些美國的商業片。然而知道怎麼拍成加雷爾很重要嗎？爲什麼阿克蔓這樣敘述？誰帶領陶勇創造了他賴以生存的世界？從中了解和接受存在於當代的事物才是最重要的，因爲現在人們經常逃避在自己的電影想法裡。他們不那麼喜歡電影的原貌，眞正的電影，無庸置疑的就在那裡。

**現在的電影是否正在分成兩類，一類是擁有廣大的觀衆，投入大量資金做特效；而另一類則相當尖子主義（élitiste）的電影，在電影資料館可以欣賞到，**

## 諾 埃米・勒伍斯基　Noémie Lvovsky

編劇、導演，出生於1964年。電影藝術和視聽學的學士。1985年是法國電影高等學校（Femis）學校編劇系的學生。

■合作編劇
《實踐生活》（La Vie pratique），克莉絲汀・多利（Christine Dory），1987
《傻瓜小劇場》（Le Petit Théâtre des idiots），蘇菲・費利爾（Sophie Fillières），1987
《守望》（La Sentinelle），阿諾・德斯布萊山（Arnaud Desplechin），1992
《家庭故事》（Le Roman familial），菲利普・加雷爾（Philippe Garrel），1994
《棒擊致死》（Clubbed to death）《勞拉》〔Lola〕，堯朗德・鄒柏曼（Yolande Zauberman），1997

■導演
《美人》（La Belle），1986，紀錄片，錄影帶
《拜訪》（Une visite），1986
《告訴我是與非》（Dis-moi oui, dis-moi non），1990
《擁抱我》（Embrasse-moi），1990
《請你忘了我》（Oublie-moi），1995
《小東西》（Petites），拍攝中

**屬於作者的個人電影，算是藝術電影吧？**

　　這將會是一個很大的危機。如果是這樣，我就再也不去電影資料館了，因為它引不起我的興趣。我寧願去電影院看《鐵達尼號》（*Titanic*）勝過去電影資料館。這並不是說我喜歡卡麥隆（Cameron）的電影，只是現在很流行且商業化罷了。法國是個看電影最理想的國家，因為電影最便宜，而今年收入是最多的，盈利極高……大家都看好羅伯·桂迪居的《馬里斯和珍奈特》。同樣的，曼紐·伯耶的《天亮以前決定愛不愛你》也較好又叫座。因此不可能把商業的和作者的意願分開，倘若觀眾和導演的觀點相同，是最令人高興的。

　　　　　　　　　　　　　　　　　湯馬士·伯代　整理

# 「所有我設法在電影裡表現的，就是身體。」

## 與布諾·杜蒙的會談

**您是什麼樣的人，布諾·杜蒙？**

我可以說是努力拍電影的人。也就是說我首先把電影看成是一種藝術，很難的藝術。這種表現形式吸引著我，也是我喜歡為之奮鬥的。作為觀眾，我飽覽了詩歌、繪畫、音樂和人文，但是我還是最喜歡電影，喜歡電影所包含的一切。

**您是巴黎北方少有的電影藝術家之一，我想您熟悉高達的這句話「要拍我們所住地方的電影」。**

他真是這麼說嗎？我想是應該要有一個講故事的地方。我不相信絕對的東西。儘管我去了巴黎，在巴黎上完了學，最後又回

蕾提提雅·瑪頌 Lætitia Masson

導演，生於1966年。法國電影高等學校（Femis）1988年的學生。巴黎三大的電影學士。
《巴黎戰爭之歌》（*Chant de guerre parisien*），1991

《無處》（*Nulle part*），1992
《愛情的暈眩》（*Vertiges de l'amour*），1994
《有沒有》（*En avoir ou pas*），1995
《我來告訴你》（*Je suis venue te dire*）1997，
《廉價出售》（*À vendre*），拍攝中

萊提提雅·瑪松在昂日新片電影節上。
照片來源：Carole Le Bihan.

來了。佛朗得勒（Flandres）這個地方的風景吸引著我，我更喜歡這裡的人……

**您覺得在這點和其他電影藝術家有相同的默契嗎？如羅伯‧桂迪居、曼紐‧伯耶，他們堅決不在巴黎拍電影，而在他們所住的地方。**

沒有，我認為默契是人創造的，是人說的，我們之間沒有默契。我認為電影藝術家不會互相吸引，因為這是一群與眾不同的人……我很難接受與電影藝術家相會，就像自己照鏡子一樣，大家有很多相似的東西，這種情況真讓人難受。

**特殊觀景器（LecinémaScope）是用來拍攝平原的好方式嗎？**

是的。這是我喜歡的，不是將它拍得很戲劇化，而是一種對平常事物的關注，這是電影藝術的視角，是進入平凡事物的一種強大的力量。因為我認為只有在事情的內部才能說清事情。我欣賞的電影藝術家就是拍攝簡單電影的人。

**然而您在《耶穌的一生》裡拍攝的畫面是一種很豐富的影像……**

是的，但一點也不戲劇化，反而在格式上我避免圖像化，一旦過度組合，我就重來，我不喜歡唯美的畫面，不喜

歡聽觀眾說：「天啊，眞是美極了！」應該美的是「和諧」，是電影的統一性，創造內在的東西才是重要的，而不是場景，不是消遣。所有這一切都不是供娛樂的，相反是嚴肅的、謹愼的……，這是一種關注世界的目光，但也許這樣說有點不夠合乎時尚。

**關於您的電影，反映的是社會的狹小側面……**

是的，世界是我們達不到的，是無法拍下來的。我想說的是應該講述故事，做佈景，需要有人、有街道、有房子。我不拍絕對的東西，因那是不存在的，所有試圖這樣做的電影藝術家最終都會失敗。應該把一切都融入故事裡，應該找到合適的表達方式。我之所以喜歡一位日本電影藝術家，當然我不是日本人，就是因爲在拍攝鄉土時，他拍攝人，拍攝世間的一切……

**克**萊爾・梅協　Claire Mercier

編劇、導演，於1965年出生於巴黎。1989年先學習哲學，後進入法國電影高等學校（Femis）編劇專業。她教劇本和寫作，同時準備她的第二部電影。
■編劇
《最美麗的年華》（Le Plus bel âge），迪迪亞・奧得賓（Didier Haudepin），1997
■導演
《耶誕節快樂！》（Noël! Noël!），1995

**當您在北方拍電影時,是不是必須要拍真實的東西呢?
比如農民、工人、資產者……**

如果我拍一位農民或工人,就是因為在資產階級身後還
有農民……在農民身上有某種真的東西,某種深層的人性的
東西,代表了語言的表達。在我拍攝的人物身上有一種與現
實相關聯的東西,而平民的表白就是另一回事了……我喜歡
拍平民的電影,這是另一個動人的世界,但對我來說,目前
還太複雜。

**這會不會變成一部巴黎的電影?**

這就是我擔心的。巴黎人的故事,我不太在乎,事實上
中產階級和巴黎人主要的問題要回到語言,這正是我不願意

《耶穌的一生》,布諾・杜蒙,1997

拍那種只是「閒扯」（bavardage）的電影的原因，有人最擅長於此。「所有我設法在電影裡表現的，就是身體。」因爲不會引發別的什麼，只有沈默。而留給觀眾的是重要的思考，更深的思考。然而，我是知識分子，巴黎人，我知道這是另一回事。

**目前這類電影的大藝術家之一可能就是德斯普萊山，他也出身於北方……**

我想還是不必多說了。電視也是喋喋不休，沒有安靜的時間，而這又是最重要的……。在我的電影裡有安靜的空間，這是表現暴力所必須的……應該有空白，有空洞，有愚蠢，有電視不用的東西……在電影院，吸引我的是回到日常生活的節奏，回到無所事事，進入到最基本的事情中……當喜歡某個人的時候，當被某個人吸引的時候，首先是身體的反應，然後是經過大腦；我

**安妮·梅蘭** Agnès Merlet

導演，1962年出生。在進入戲劇學院前在奧爾良藝術學校（École des Beaux-Arts d'Orléans）。曾導演過幾部宣傳片，特別是尚·路易斯·繆哈（Jean-Louis Murat）的《清白人》（Les Innocents）。
《阿特密西亞》（Artémisia），1982
《無題的奧秘》（L'Arcane sans nom），1983
《麵條大戰》（La Guerre des pâtes），1984
《天使的塵埃》（Poussières d'étoiles），1985
《貪婪之子》（Le Fils du requin），1994
《阿特密西亞》（Artémisia），1997

認為身體是第一的。希臘哲學家（Philoxène）說過：感覺是觀念的起源，也就是說感覺是首要條件。所以當修道院院長皮耶（Pierre）神父說話的時候，我並不在乎他在講什麼，所以我沒反應。

**當他沈默了，會更有效嗎？**

不，但當他講的東西在我的面前時，就能感動我，這就是人群、街道。如果一架飛機掉下來了，我無能為力，但是當一個傢伙就在街上摔倒了，我就能做點事情。我堅信我在拍攝關於人性的電影，因為文化已使我厭倦，我覺得人已誤入歧途。我盡力走到自然的起源，拍攝我們的粗俗，我們的獸性，我們本來的東西。越來越多的人自殺，因為他們越來越不幸，儘管他們有傳眞機、電話機、影碟機……。人生來就是在自然中生活的，在村子裡可以幫助鄰居，但不能幫助整個地球，幫助一個人就夠難的了。

湯馬士・伯代　整理

# 「把你的夢想投射到銀幕上」

### 與薩弗耶·波瓦的會談

**薩弗耶·波瓦，更確切的說，您覺得您是一位電影藝術家、幕間指導，還是導演呢？**

我嘛，我是電影作家，之所以非常注意用詞，是因為不要人們把我和不寫電影劇本的導演相提並論。我認為為電視拍電影的人既不是作家，也不是電影藝術家。而幕間指導是搞戲劇的，可是我討厭戲劇。

**實際上，您是在拍電影，而不是製作電影？**

恰恰相反，就像高達說的：「我不是在拍電影，而是盡力在製作影片。」也許我永遠也製作不出一部影片，但是在任何情況下，我都不是在拍電影。

**首先你選擇了在北方拍電影，對您來說，這是不是一種精神分析研究呢？**

你知道，當你想在那兒拍電影的時候，那兒的所有人都會嘲笑你。然後呢，在你拍攝過程中，會調用大量的人力和物力，會阻塞街道，你只好不停地道歉。再以後，你就不會再回來了。因為你製造了那麼多的麻煩，讓人討厭，儘管這裡可以證明你所做的一切工作。如果萬一我回來，我也一定不會以同樣的方式離開的。

**在拍攝海濱或平原時，您有什麼特別的方法嗎？**

《別忘了你就要死去》（*N'oublie pas que tu vas mourir*），薩弗耶·波瓦，1995

我還是儘量避免老調重彈。北部地區確實太難看了，因此，我拍攝了還算是最美的風景，有大海、教堂，還有一些看起來還算美的植物，沒有工廠或礦工宿舍那樣的鏡頭。其實主要的內容是在室內，我完全可以在馬賽拍攝，或在布雷斯特（Brest）……

**您和兩位北方的電影藝術家——德斯布萊山和杜蒙，有什麼共同之處嗎？**

我不認識杜蒙，但認識阿諾，我覺得我們的觀點是相反的，所以我很欣賞他，甚至著迷，他是位埋頭苦幹的人。我最近幾個月都沒空閒，只寫了點兒東西。我是憑直覺在做事，而他不是。有一次我引用了一段維克多·雨果（Victor Hugo）的語錄：「思考是運行中的大腦，想像是建設中的大腦。」而他卻對我說：「真好玩，我覺得剛好是倒過來……」

**在今天的法國電影界，有鮮明的派系派別嗎？**

有新浪潮派（la nouvelle vague）和新流行派（la nouvelle

vogue）。我不知道是誰開的這個玩笑，但這是事實。你看，像強‧庫南那一類的人，就是新流行派的，也就是一些冒牌貨。但還好，在法國，至少有絕對的多樣性。

**何謂當今所謂的電影作家（un auteur de cinéma）？例如庫南有他自己特有的方法、步驟，自己的主題、審美觀，能稱他為作家嗎？**

作家是要自己寫電影的，而他只是改編一些東西。如果你沒自己寫過自己的電影，你就不是個作家，這點很肯定。人們可能會談到各種風格，但並不是因為誰有風格誰就是作家。德斯布萊山寫劇本，加雷爾也寫劇本，他們才是作家。

**可以用「古典」來形容您的電影嗎？**

可以。我喜歡思考電影的框架和章程，這會讓人很興奮。當

蓋 **Gaël Morel**
·*摩爾*

演員、導演，出生於1976年。
■演員
《野蠻的脆弱者》（*Les Roseaux sauvages*），安德烈‧泰基內（André Téchiné），1993
《最美麗的年華》（*Le Plus bel âge*），迪迪亞‧奧得賓（Didier Haudepin），1994

■導演
《意外》（*L'Accident*），1991
《失魂》（*A corps perdu*），1992
《逆反生活》（*La Vie à rebours*），1994
《全力以赴》（*À toute vitesse*），1995

安德烈‧泰基內《野蠻的脆弱者》中的蓋‧摩爾，1993
照片來源：Cat's.

《別忘了你就要死去》，薩弗耶‧波瓦，1995

你有一幅畫的構思時，你會拿一塊畫布，量一個尺寸，這時就會有成千上萬的人出現在這幅畫的尺寸裡。而你，卻在他們之後才到，要在幾千人之後做出個東西來，這很滑稽。我喜歡這樣回到古典氛圍中去，這並不影響現代風格。有篇關於杜榭（Douchet）的《蔑視》影評：「一部完美的電影，完全古典，又絕對現代。」這正是我喜歡的。

**在今天的電影中，現代特色表現在哪兒？在亞洲電影中嗎？**

首先，所有想有現代味兒的影片都失敗了。實際上，目前的亞洲電影都是古典風格的。不能說《鰻》（L'Anguille）是一個年輕導演的作品，此類的影片就都是完全的古典而且超級的現代，就如同一種自由。比如電影的開場部分，有一

場謀殺的場景——男人要去釣魚，他妻子問他：「你是去釣魚嗎？」他回答：「是啊。」「你幾點回來？」「跟往常一樣。」好了，這時他帶上三明治去坐車了。當他在車上時，你很清楚他會返回去看他的妻子是不是有外遇了。作為旁觀者，在他上車前你就已經知道他要做什麼。看著汽車離去的鏡頭，你就會說，這就是釣魚。這也確實是釣魚，但他已經開始整理漁具了。今村昌平（Immamura）知道觀眾很聰明，他也知道你已經明白他要演什麼。所以他沒有浪費時間，他也不會給你看習慣性的東西，那個釣魚的人。相反，他收住了，跳過去了。我覺得這種簡潔的手法和自由度就很現代化。

**實際上，撰寫電影劇本比幕間指導更重要……**

我一點也不會為幕間指導而煩惱。我很喜歡指導演員，我清

蓋斯帕·諾亞 Gaspard Noé

劇作家、導演，出生於1963年。就讀於盧米埃電影學校（L'École Louis Lumière）。
■藝術指導、攝影師、製片
《尚·皮耶的嘴巴》（*La Bouche de Jean-Pierre*），露西·哈茲（Lucille Hadzihalilovic），1996
■編劇、導演
《丹塔瑞拉·迪·路納》（*Tintarella di luna*），1985
《苦澀的果肉》（*Pulpe amère*），1987
《老馬》（*Carne*），1991
《電視催眠經驗》（*Une expérience d'hypnose télévisuelle*），1995
《聚焦狩獵》（*Spot contre la chasse*），1995
《孤軍奮戰》（*Seul contre tous*），1998

楚怎樣做，所以沒有問題，沒有煩惱，一切順利。電影嘛，
就是個出生、存在的過程。一旦劇本結束了，電影就存在
了。對我來說，電影就是一部機器。你看，有人說：「如果
人們有一台與大腦連接的機器，那麼夢想就可以投射到銀幕
上了。」對我來說，確實就是這樣。我研究我的夢用了兩年
的時間，一旦它成熟了，也就是用服裝、房子、鏡頭把它裝
扮好了，我就會用機器把這些東西投射到銀幕上讓大家都知
道。有些場景真的就是我腦子裡想像的，這真讓人快樂。你
看到一輛圍滿了天竺葵的坦克車，有一個人坐在車前，你可
以看到車和人的全景。然後，有一天，你真的有了一輛坦克
車，有天竺葵和雕塑，還有坐在車前的那個人。你看，這多
令人愉快。

<div align="right">湯馬士・伯代　整理</div>

---

照片來源：p.113: Why Not production/Arthur Le Caisne.

p.114: dossier de presse.

p.116: BIFI/Jean-Claude Lother.

p.120: 3B Production.

p.122: Cat's.

p.126: Why Not/Jean-Claude Lother.

p.128: Cat's.

# 「指導成戲，指導成場景，指導成糾紛，就是這樣。」
## 與馬修·阿瑪立的會談

**馬修·阿瑪立，您怎樣讓不了解您的人了解您呢？**

就像拍電影的人盡力拍電影一樣。也就是說，台前幕後都要努力創作。我不在乎當導演或當演員。拍電影的人就是這麼簡單。

**您是怎麼開始跨入這一行的，是透過拍電影還是演電影？**

我是透過演電影。我在十七歲的時候，在歐塔·伊索里亞尼（Otar Iosseliani）的電影《月亮上的寵兒》（*Les Favoris de la*

馬修·阿瑪立在昂日首映式上

*lune*）裡扮演角色。這是一個很偶然的機會，這個導演從來不用專業演員，他經常請朋友幫忙。這件事讓我產生了做導演的欲望，我覺得把理想變成現實這一過程很有意思，我想當導演。

**可以說您是邊學邊做的嗎？**

是的。因爲經常會有人提這樣的問題，我認爲是這樣的：「如果只是單純的學習，就沒有實質的內容可以描述，因爲你沒有生活；因此，最好是爲拍好電影而好好生活，而不是爲拍電影而刻意地去學習。」但這也有些荒誕，因爲現在我發現事情並不這麼簡單，文化藝術應該是某種使人快樂

《凝視著天花板的雙眼》，馬修‧阿瑪立的短劇，1993

愉悅的東西，但是……也許因為我出生於一個比較有教養的家庭，所以才會有這種反應……

**您想超越學校的教育環境嗎？**

是的。寧可一切動手來做。

**當您站在攝影機後面的時候，您感覺自己更像幕間指導、電影藝術家還是導演呢？**

這也是尚‧克羅德‧畢耶（Jean-Claude Biette）提出的一個有意思的問題。他曾經為此寫過一篇文章，發表在《交易報》上。自我感覺像什麼，這要看在什麼時候。當不順利的時候，感覺就像製作商，也就是導演，這個字裡有什麼東西我不喜歡。當演員有一些表現或使你驚訝的時候，你就有點像電影藝術家，透過魔術實現兩三個奇蹟，這就可以是電影藝術家了。幕間指導嘛，我覺得人們總是很強求他，要指導戲劇、指導場景、指導矛

**法**蘭索瓦‧歐松 François Ozon

導演，1967年出生於巴黎，畢業於巴黎一大，電影碩士，法國電影高等學校（Femis）1990年導演組。

《重生的湯馬斯》（*Thomas reconstitué*），1992（錄影帶）

《維克多》（*Victor*），1993

《真實行動》（*Action vérité*），1994

《我們的玫瑰》（*Une rose entre nous*），1994

《稍逝》（*La Petite mort*），1995

《喬斯潘的經歷》（*Jospin s'éclaire*），1995（錄影帶）

《夏天洋裝》（*Une robe d'été*），1996

《床邊故事》（*Scènes de lit*），1997

《看海》（*Regarde la mer*），1997

《殺人喜劇》（*Sitcom*），拍攝中

盾糾紛等等。

**當您在攝影機前時，您覺得電影演員和喜劇演員之間有什麼不同嗎？**

當發揮狀態不好時，就像喜劇演員，感覺平素。如果稍微對自己的演技有點兒滿意時，這就是演員了。

**您覺得您屬於某個電影族群嗎？尤其是阿諾．德斯布萊山……**

我不覺得屬於任何電影族群。我覺得我跟每個人都有特殊的聯繫，也就是說我喜歡他們。族群的感覺給不了我什麼好處。比如，我曾有機會和巴斯卡．費昂一起寫作，在我煩的時候，她幫我寫劇本，是她私人幫我。我不知道巴斯卡和阿諾之間的關係。我們也從來沒一起用過晚餐……只要一超過三個人，我就會不舒服。

**正如人們常說的：四個人湊在一起就是一群笨蛋。**

有道理。這就提出了一個表演的問題。表演的困難在於裝像作戲。我總覺得有時要裝得全神貫注在某件事情上，一動不動，眼神也盯在某些事上。不幸的是，我越拍電影，看到的東西越簡單，越什麼都不知道，而且我也說不清。我做不到把兩件事情調和一致。

**何謂電影作家（auteur au cinéma）呢？**

印象中覺得作家獨處一方。波蘭斯基（Polanski）有一篇文章談到，拍攝過程就像打仗，所有人都攻擊你，甚至技術員的特技有時也會惹惱你。大家都認為是在幫助你，實際上

是為了達成一種妥協。但也可以用溫和的方式來解決，不見得都有衝突和暴力。所以我覺得應該重視它，應該以行動來重視它。我認為這才是一個作家，一個獨處一方，在拍攝中的作家。

**您不認為目前的電影，或說目前作家的電影，吸取著七○年代電影的經驗嗎？例如加雷爾、阿克蔓、貝爾多……**

人們需要看電影，我就看了很多的電影……比如在拍《管你自己的事》（*Mange ta soupe*）時，就看了很多次《吸血鬼的舞會》（*Le Bal des vampires*），因為故事發生在一個封閉的地點，而且是在一個牢犯的人物身上。我想這可能是一個孩童時的噩夢，一個嚇人的電影。回憶《吸血鬼的舞會》要比回憶《皮雅拉》（*Pialat*）有意思得多，因為《皮雅拉》沒有讓我留下什麼。首先不應該模仿人物，模仿人物就是

**布** 諾・博達利代
Bruno Podalydès

製片人，於1961年出生於凡爾賽（Versailles），是丹尼斯・博達利代（Denis Podalydès）的兄弟。獲巴黎第八大學視聽系碩士文憑。
《機械師亞伯・卡邦》（*Albert Capon mécanicien*），1986
《凡爾賽河左岸》（*Versailles rive gauche*），1991
《就這樣》（*Voilà*），1993
《神一直眷顧我》（*Dieu seul me voit*），1995-98

一種失敗。我認為卡薩維特（Cassavetes）就有很多失敗，因
為他提供太多的欲望，使人總想說「夠了！」，別忘了此人
還出身劇場，拍同伴喝酒、吸大麻也夠多了⋯⋯

　　**電影中最真實的場景是演員跳過欄杆朝觀衆湧來嗎？**

　　是的。我們期待這種放映過程。這是一種象徵，如果說
想著觀衆，我就總想滿滿的大廳裡人潮浮動，滑稽時有笑
聲，痛恨時有罵聲，當全場安靜時就是在全神貫注於電影
中。只看到觀衆的頭⋯⋯

<div style="text-align:right">湯馬士・伯代　整理</div>

---

照片來源：p.131: Carole Le Bihan.

　　　　　p.132: Agence du court métrage.

# 與亞伯‧杜朋德和薩弗耶‧杜杭傑的會談

　　成為電影藝術家不是偶然。以「最貼近人體」的方式拍電影，薩弗耶‧杜杭傑就是這樣，特別是在他的電影《我要去天堂，因為這裡是地獄》(*J'irai au Paradis car l'enfer est ici*)中一場生命的浩劫。而亞伯‧杜朋德的《貝爾尼》印證電影界說的：欲望無法測度；這兩位導演遇到困難仍持著拍片的欲望。《貝爾尼》沒有拿到預支收入款，卻獲得一九九六年法國最佳劇本之殊榮。而杜杭傑得到兩次（第一次是《印地安泳》〔*La Nage Indienne*〕），只有少數觀眾能欣賞他的才華。但就如夏布洛或佳里黎（Galilée）所說：「然而，他們依然拍片」。

　　《貝爾尼》不同於一般的電影，反映出捏造怪誕的人和愛批評的人，杜杭傑儘量使他的兩部片子接近真實。一個是龐大的幻想，另一個則是政治大片。

　　兩部片的共通點就是：擁有劇場式的背景、維戴（Vitez）（劇場工作者）和幾個杜朋德的演員；「裂縫」（La Lézarde）

公司一九八八年的作品。杜杭傑負責劇本及幕間指導。他們
不屬於哪個流派,也不屬於「父字輩」的電影。

# 「我知道我會忠於這個職業的」

## 與亞伯‧杜朋德的會談

**可以談一談新銳的法國電影的派別嗎？從整體來說，法國電影現在是什麼狀況？**

電影就在那兒，大家都在做，並且都想做。我看不到電影裡的派別。偶爾會有交錯的情況，但我想最近的應該是「新浪潮」吧。其中的導演大半來自《電影筆記》組成核心小組。但「新浪潮」是什麼？一些有才智而沒有辦法像前人一樣拍攝的人的奪權，一些人很快就庸俗化了。社會的不斷宣傳澄清了一些人也培養了一些人，如高達、楚浮和夏布洛，我卻一點也不贊成。我喜歡《蔑視》、《斷了氣》（*À bout de souffle*）、《狂人皮耶洛》（*Pierrot le fou*）和《最後地

尚·法蘭索·瑞雪
Jea-François Richet

編劇、導演，1966年生於巴黎（Paris）。
《住房狀況》（*État des lieux*），1995
《我的6-T型槍要開火》（*Ma 6-T va Crack-er*），1997

下鐵》（*Le Dernier Métro*）。我認為目前不存在派別，反倒很獨立。

**您認為您的電影《貝爾尼》在文化方面傳達了什麼嗎？**

我不知道。應該沒什麼吧。《貝爾尼》體現了我個人的想法，同時也是我的現狀、我的以前、我想做的事情。是身邊的小插曲或一段老調的產物。

**您自己認識一些以前的電影藝術家嗎？他們現在大約有四、五十歲了。**

老實說，不認識。我和賈克・奧迪亞相處得很好，我演出過他的片子《神秘英雄》（*Un Héros très discret*），而他大約有四十多歲吧。但他也算是新銳的電影藝術家，我不認為他影響了我的工作。我也很喜歡高昂兄弟，就像其他人一樣。我受的影響很廣，從卓別林（Chaplin）到柏格曼（Bergman）都有。但是在這個領域裡，我不認識任何人，也不試圖結識其他的製片人。通常透過艾金諾（Équinoxe）公司來認識，這是法國最實在的機構，相當於紅福（Redford）基金會，我開始接觸一些電影編劇，但都是美國人。與《接觸》（*Contact*）一片的編劇羅伯・澤梅奇（Robert Zemeckis）就成了好朋友。他會參與我的下一部片子的拍攝，他在《貝爾尼》一片中幫了我。我還認識一些其他編劇，泰利・瓊（Terry Jones）在我的新片裡有個小角色所有人對我都很好。

**從觀眾的品味看，是否符合你腦海中想拍的影片？**

十年前，我什麼電影都看。從阿諾・史瓦辛格（Arnold

Schwarzenegger）到艾立克‧羅
曼，就像一隻餓狼。後來我的欲
望減少了，就看一些錄影帶，我
去年發現了柏格曼四〇年代末的
第一批電影。我無法看遍所有當
代的東西，於是想自己來拍片。
在還未完全了解之前我找到音樂
廳的舞台工作，因為靠攝影機賺
錢來付房租對我來說就像是幻
覺。但緊接著突然一天，我有錢
了，拍電影的想法就產生了──
要用這些錢買一輛保時捷還是拍
一個小品電影呢？最讓人洩氣的
就是有數不清的阻礙，不只是五
萬法朗的短片問題而已，分明就
像遇到強盜打劫。於是我就拍了
短片《欲望》（*Désiré*），投下這
筆錢後就無法走回頭路了。如果
當時沒有這筆錢，我大概仍停滯
在原點。

**在音樂廳工作之前，曾與導
演維戴在夏佑劇院（Chaillot）的
劇場工作嗎？**

**布 諾‧羅米**
Bruno Romy

製片人，出生於1958年。
《洋娃娃》（*La Poupée*），1993
《謝謝，古畢東》（*Merci
Cupidon*），1994年
《情人酒吧》（*Le Bar des amants*），
1998年

　　我曾經在藝術家劇院（théâtre Entrée des Artistes）與此人在《貝爾尼》裡共同演出。事實上我是在考試時遇到維戴而偶然進了這領域的，當時，維戴負責夏佑劇院，離電影資料館（Cinémathèque）僅兩步遠。我在那兒看了所有馮‧史卓漢（von Stroheim）的默片。

　　作為一個電影愛好者能表達你在社會的狀況，一個電影創作者，就像作為摔角運動員，是屬於大家的。我知道我會忠實於這份職業，我拍電影是因為被影像所吸引。在偶然的機會下，善用了一筆財源……。音樂廳為我帶來較多的資金，如果我沒有對電影著迷，就可能在音樂廳多待二十年；但另一方面，我很滿意在音樂廳工作。我認為不能把喜歡這道「湯」，和在「湯」裡打滾兩件事搞混。開始時，我是樂在其中的。從維戴到派崔克‧史巴森（Patrick Sébastien）和他的上空舞者，我把眼睛睜得圓圓的，不相信眼前的世界。

《貝爾尼》，亞伯‧杜朋德，1996

我來自一個閉塞的小地方，我被驚呆了。我們為了椅子在舞台的位置討論了兩小時，開始時我被這個領

域吸引，但接著卻遇到了挫折！
是的，因爲藝術的表達在其中是
貧乏的，總之比電影貧乏。電影
是一個沈重的工具，但有一種卓
越的靈活度。在音樂廳的演奏結
束後沒有留下任何東西，完全貧
乏，也沒有錄影帶紀錄，精力都
保留給了觀眾。但人們對此已不
感興趣，然而我們的動力卻是來
自於公眾。當時我就想，我們能
做什麼呢？最好的辦法就是講故
事，用電影講自己的故事，我爲
此而睡不著覺了。接下來我該怎
麼做？電影和音樂同時做嗎？在
日本，有很多電影藝術家在著名
的電視台演滑稽角色，比如塔凱
易‧奇塔諾（Takechi Kitano），
樂得人們前仰後翻。他曾是世界
上最好的製片人之一——號稱日
本的寇路許（Coluche），也是日
本的丑星。他的同僚們，日本的
其他導演們都恨他。我肯定，如
果他是法國人，他的電影絕對不

Pierre Salvadori

# 皮耶‧薩瓦多里

製片人，1964年出生於突尼斯
（Tunisie）。
《家務事》（Ménage），1992

《動人的目標》（Cible
émouvante），1993
《學徒們》（Les Apprentis），1995
《時刻》（Un moment）（《再創愛情
時刻》，L'amour est à réinventer），
1996
《她的喘息》（Comme elle
respire），1998

照片來源：Les Films Pelléas/Alain
Dagobert.

會受到如此的欣賞，可能會被唾棄。

我堅信做丑星的小夥子會耽誤生活，言重了，我說的是他的藝術生涯。人們從他的電影中記住了些什麼？沒有，什麼也沒有。儘管他有超人的才智，但他的方向發展錯了。

**您的首部長片《貝爾尼》用了三年的製作時間。**

是的，我甚至可以說所有人都不相信。他們認爲劇本下流，「在法國不是這樣做的」。我電影裡的所謂下流，其實就是資產階級的那種過分靦腆的目光，而不是電影本身。這種電影目前在法國很難被接受，就這麼簡單。電影的主要資助者是電視，而且電視台沒有在八點三十分播放這類電影的習慣。爲什麼文藝復興時期的油畫都不得不描述聖母瑪利亞和耶穌呢？因爲是教會付錢，而今天是電視台付錢。這是一筆受約束的資金，尤其對於無視傳統規律的人。

**但也是電視台使《貝爾尼》公映的。**

是的。就像一個舞者，就像對制度的一種放肆。

這部電影曾經到了一位巴黎製片人的手中，他把電影打入冷宮都沒通知我，我因爲這部電影被人戲弄了。最後在Canal+電視台被接受了，而且是當天就接受了。我當時已是無計可施了，是這家電視台繼續努力。在這段時間裡，我一直在等待。

我又碰到了國家電檢制調整，現代化的調整。第二部影片是幾天後開始的，我有了較多的錢，還有一些專款。《貝爾尼》的票房有九十萬法朗。

**其實電檢不是普遍適用的。**

是的。但要決定一部電影的結構，還是不容易的。一旦開拍，樂趣就來了。怎麼拍攝兩個人的相對場面？利用旋轉製造緊張度？攝影機真是一個讓人驚訝的工具，可以用它做想做的任何事情，但是拍電影要依據故事情節。在奧利佛・史東（Oliver Stone）的《殺手》（*Tueur*）一片中，某個場面調度一直突然出現，就是一種敘述方式變成拍電影的想法。我想未來二十年敘述方式會改變，故事也會不同。另外，現在的孩子們看電影的年齡越來越小，真的快沒有什麼能打動他們了。

我的下一部電影故事發生在劇場，我看了許多錄影帶，有《第42條街》（*42ème rue*）、《豪華列車》（*Train de luxe*）、米列尼（Minnelli）的《著魔者》（*Les Ensorcelés*）。故事的輪廓來自於

---

克萊兒・西蒙　Claire Simon

作家，導演。
《警察》（*La Police*），1988
《病人》（*Les Patients*），1989，錄影帶

《夫妻故事》（*Scènes de ménage*），1991
《再創造》（*Récréations*），1992
《畫家》（*Artiste peintre*），1993
《物有所值》（*Coûte que coûte*），1995
《若非則是》（*Sinon, oui*），1997

照片來源：Zelie Production.

三個小時以前，這眞令人不可思議。其實，講故事的原始方式有千萬種，這也就是我想繼續做的。

亞倫‧夏洛（Alain Charlot）　整理

---

照片來源：p.142: Rezo films/Éric Caro, Sygma.

# 「電影，就發生在我家樓下的街上。」

## 與薩弗耶‧杜杭傑的會談

**法國電影界的新生代存在嗎？**

當然存在，但是有很多種，不太統一。我尤其發現新一代導演的作品，他們的領域都越來越獨特，同時也存在一些問題。但我想有三十歲的導演，也有接近八十歲的，他們都是大藝術家。

**各代電影藝術家之間存在族群關係嗎？**

不存在，或者很少。我們很少有聯繫，我這麼說是因為有些我們的長輩已經不再跟我們說他們的電影了，我們也不會向過去發展。我有我自己的價值觀，有我自己的判斷力，因為我只拍了兩部電影《印地安泳》和《我要去天堂，因為這裡是地獄》，還沒被燒昏了頭，還沒有走到極端。與克羅德‧梭特現在拍攝的片子

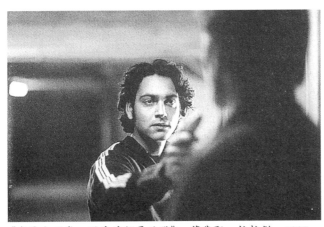

《我要去天堂，因為這裡是地獄》，薩弗耶‧杜杭傑，1997

相比，我更喜歡《生命的事物》（*Les choses de la vie*）一片，在他的所有電影裡我都能發現有意思的東西。

我對塔維涅（Tavernier）只了解一點。因為我寫劇本並導演一些戲劇片斷，而他經常為他的電影尋找劇中的喜劇演員，所以曾碰面。

**誰是第一個使您進入電影界的人呢？**

貝爾納·維爾萊（Bernard Verley）。是他第一個看了我的一個戲並對我說「你是拍電影的料」，當時是一九九一年。

**在法國，除了您，還有誰同時既搞戲劇又搞電影呢？**

首推派翠絲·謝樓。還有一個年輕人叫迪迪亞·高德密特（Didier Goldschmidt），目前他在拍攝他的第一部電影，而他已經上演了幾部戲。布朗雄也是一位，還有《遠離巴西》（*Loin du Brésil*）的導演原來也是作戲劇的。這是兩個不同的世界，人們也很少把他們聯繫在一起。

**您認為什麼是電影基本的東西？**

一切來自演員和寫作，是寫作創造了空間。當你在拍攝現場時，攝影機就意味著第二次寫作。用攝像機重新寫作，並把兩次寫作同時付諸實行。

和演員一起工作就是和看不見的東西一起工作，其中有失常、焦慮、內心的興奮。我總想把一台攝影機裝在他們的腦子裡，探索我不懂的東西。在拍我的第二部電影《我要去天堂，因為這裡是地獄》時，我們重複了好幾個月，直到找

到了感覺，也就是演員內在的想法。我們用攝影機重複了一次又一次，以便使一切都盡可能的協調。就在這些重複中，我了解攝影機不應在動作之外拍攝，而影像需要有很大的流暢性，我不希望攝影機只是個窺密者（voyeuriste）。

**在拍攝中情況如何？**

我每夜睡兩、三個小時，我的工作狀態很輕鬆，大部分的演員和技術員都是我的戲劇公司的，我已經認識他們很多年了，我想我是唯一的一個同時指揮戲劇和電影的導演。

**您也會疑惑嗎？**

經常的。當我拍攝《我要去天堂，因為這裡是地獄》時，有一陣子，我花了三天才拍了十八段夜總會。當時應該快點拍，但我還是重拍了開頭那一段，因為我覺得少了什麼。我發現我當時沒完全理解

**瑪**麗‧維米亞　Marie Vermillard

場記、導演，1955年出生。

■合作執導
《沙瑪那》（Chamane），巴爾達巴（Bartabas），1996
《各人幹各人的事》（Chacun cherche son chat），塞提‧克拉比其（Cédric Klapisch），1996

■場記
《無情的世界》（Un monde sans pitié），艾立克‧羅尚（Éric Rochant），1989
《熾熱的炭火》（Le Brasier），艾立克‧巴比爾（Éric Barbier），1990
《放眼看天下》（Aux yeux du monde），艾立克‧羅尚，1991
《自由的空氣》（Un air de liberté），艾立克‧巴比爾，1991
《守望》（La Sentinelle），阿諾‧德斯布萊山（Arnaud Desplechin），1992
《馬澤帕》（Mazeppa），巴爾達巴，1992
《赤子冰心》（L'Eau froide），奧利維亞‧阿薩亞斯（Olivier Assayas），1993
《學徒們》（Les Apprentis），皮耶‧薩瓦多里（Pierre Salvadori），1995
《阿特密西亞》（Artemisia），安妮‧梅蘭（Agnès Merlet），1997

■導演
《呆著》（Reste），1992
《某人》（Quelqu'un），1995
《柔情似水》（Eau douce），1996
《丁香》（Lilas），拍攝中

我的喜劇演員們。

**「印地安泳」一詞意味著什麼？這也是您的第一部長篇的片名。**

這有點是擺脫困境的意思。一半臉在水裡，另一半在外面，這可不是正規的游泳。

**這種觀點體現在電影中嗎？在法國拍電影從一開始就要自己應付嗎？**

我不知道關於這方面的條例。拍電影總是一件冒險的事，有些年輕人排演很快，而像塔維涅一類的電影藝術家，他們已經有二十部電影的業績，還要為資金問題奔波三年。

**依您看，為什麼英國的年輕電影比法國的年輕電影在法國更受青睞呢？**

因為這種電影更社會化，並帶有復古傳統色彩。老式的有費爾斯（Frears）、洛區（Loach）、萊芙（Leigh）等，年輕的 有 彼 得 · 加 塔 紐 （Peter Cattaneo） 的 《滿山》 （ *Full Monty* ）。 社會的賭注越來越

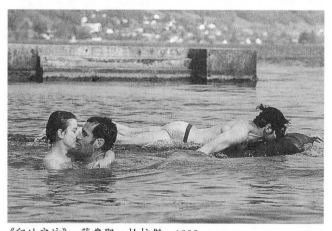

《印地安泳》，薩弗耶·杜杭傑，1993

主要了，但我想像羅伯‧桂迪居那樣的作家以《生與死》（*À la vie à la mort*）同樣有能力達成水準。

我們也經常談論一些英國的喜劇演員。他們確實很出色，但在法國也有一些出色的演員，只是不知道應該怎樣領導他們。和我一起工作過的傑哈‧拉洛許（Gérald Laroche）和安東尼‧夏比（Antoine Chappey）就很棒，但拉洛許在《我要去天堂，因為這裡是地獄》的演出沒有入選一九九八年的凱撒獎，我認為實在是不可思議。

**您怎麼行銷您的電影？**

儘可能想出賺錢的辦法。此片大概有六萬人次觀賞，很少。但這並不妨礙我投入第三部。不管怎樣，我不總是非常清楚我的電影到底是怎樣拍攝怎樣製作的。就《我要去天堂，因為這裡是地獄》一片來說，有六十五個場景和五十五個角色，只用了三十六天，這確實是需要精力的。總是有些人進入到電影的神話裡，想像著電影是什麼樣子的，就像抽雪茄一樣。對我來說，電影就在大街上，在我的樓下。拍電影也是一種奉獻。

亞倫‧夏洛　整理

照片來源：p.147: Cat's/F. Dugowson.

p.150: Cat's.

# 「一個幾年前我不會擁有的地位……」

## 與演員羅奇‧詹（Roschdy Zem）的會談

他曾和芭拉絲科（Balasko）、塔希內
（Téchiné）、佐貝爾曼
（Zauberman）等名人
一起演出過。但是作
為年輕的一代，最能
體現出他是法國新銳
電影中最具影響力的
年輕演員之一的是在
蕾提提雅‧瑪頌的
《在失業的日子》一片
中，年輕旅館老闆的
幽默，和在薩弗耶‧
波瓦的《別忘了你就
要死去》一片中的戲
劇性表演。

**在九○年代從事這個行業如何?**

目前導演或前輩,比如和我一起工作的塔希內或謝樓,需要我去演一個馬格里布式(專指北非國家阿拉伯民族)的人物,不是原來血統角色的片子。五年來,我涉足了劇本創作,簡單地演了幾個現今的人物,電影給了我以前所沒有的地位,演出關於種族主義或移民的片子,而不是一部「日常生活」的電影。

以前,在警探片裡,經常會有一些在現實中不存在的人物,各式各樣的英雄、從來不會笑的漢子等等。後來,貼近現實的電影出現了,同時也採用移民,比如義大利演員利諾‧逢舉哈(Lino Ventura)。

**那麼對於黑人演員呢?**

電影沒有提供很多的機會,這不只是個膚色問題如黑色的、奶油色的等等;還有限制的問題,比方說口音的部分,用我就比用西南部的人容易多了,因為以他們的口音就扣分了。

**十年後這種事在電影界會好多了。**

對於那些有西南口音的人嗎?

**不,對於所有人。**

我對電影的未來充滿信心,因為導演們都非常有才華,也很聰明。

**這個現象是必經的過程?**

如今正在變動。「奶油色」現象與現實有關。最近,人

們開始談論年輕馬格里布青年人，及一九八四年的遊行，接著是社會主義制度的復甦，再以後就是掀起拍攝巴黎郊區主題的風潮⋯⋯然後，需要時間實現拍片計畫。還有電視台在「做」電影，就是說關係到有沒有錢製作。電視台會說：「喔！為什麼不呢，這會有意思的。」但需要時間⋯⋯例如媒體不久前才談及黑人的問題等，他們都是法國人。

現在人們發現還有非洲馬利人（Maliens）、塞內加爾人（Sénégalais）⋯⋯可能需要十年時間來習慣各式各樣的人在我們的周圍，並在故事中出現這些角色。因為在故事中，我們盡力使它變成真實的。假使十年後環境成熟了，就不需要去解釋奶油色的人是什麼⋯⋯然後，對你做演員的信心，你要盡力證明自己就是馬格里布人。我最初的角色是

**馬** 里恩・維努

Marion Vernoux

導演，1966年出生。
《滾動的石頭》（*Pierre qui roule*），1991
《沒人愛我》（*Personne ne m'aime*），1992
《愛情二三事》（*Love etc*），1995
《在裡面》（*Dedans*）（《愛要重塑》，*L'amour est à réinventer*），1996
《無事可做》（*Rein à faire*），拍攝中

羅史迪‧贊（Roschdy Zem）在電影《別忘了你就要死去》一片中；
薩弗耶‧波瓦，1995

很刻板的，這並不是說它們不好，但很清楚，人家用我是因
為我有這個職業的才能。現在我很高興人們把我當演員對
待。

　　我想這是必然的經歷，但也許其他人不需要經歷這些。
在我以前，其他人不見得都時運很好，或自然就被雇用了。
如史麥（Smain）開始演電影時就是演一些替身角色，這對
於大我十歲的北非小夥子們來說是夠苦的，他們總是演正在
買賣的人或市井小角色，很難得到重要角色。事實上我們所
承擔的角色，是要將他們活生生地重現。一度他們被迫忍辱
偷生，而且，十年前，當人們需要一個馬格布里人的大角色

時，就用理查·安公尼（Richard
Anconina），而小角色才用馬格布
里人。美國人有保障名額的體制
可循，黑人電影除外，即使替身
也用黑人。我不希望在歐洲也發
生種族區域現象，建議年輕的導
演們不要追求新鮮的，而要眞實
的，就這麼簡單。不要因爲角色
人物是黑人就用黑人演員。展現
一個黑膚色的人物，不必提及他
的膚色，而由人們去遐想。如果
在電影中沒有遐想的餘地，觀眾
在心態上就難以轉換了。

**記得一九九七年的公民抗議
口號嗎？**

「自由的孩子們」（Enfants de
la liberté）運動是一個長期的工
作，目前還好，但需要長期的努
力下去，而不是一時的激動，不
要說「某天我們要抗議」並讓商
人們簽份請願書就完了。現在有
兩千人參加遊行，而一年前是三
萬人。一旦你的名字和臉出現在

桑德琳·瓦榭　Sandrine Veysset

導演，於1967年出生於阿維尼翁
（Avignon）。
■佈景師
《新橋戀人》（*Les Amants du Pont-
Neuf*），李奧·卡洛克斯（Leos
Carax），1988-1991

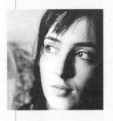

■導演
《耶誕節會下雪嗎？》（*Y aura-t'il de
la neige à Noël？*），1996
《維克多……當一切太晚》（*Victor...
pendant qu'il est trop tard*），拍攝中

照片來源：Cahiers du cinéma.

報紙上就夠了嗎？然而，在我看來，還是有些人是眞誠的。

　　　　歐傑尼・布多（Eugénie Bourdeau）　整理

---

# 「如果我保持這樣的政治路線，我就不能用短焦拍攝。」
## 與導演尚‧法蘭索‧瑞雪的會談

**您的電影之夢是從何時開始的呢？**

老實說，我從沒夢想過電影，即使我來自於一個電影不為人所接受的地方。我也曾對自己說：「我要創作電影。」開始做以後，凡事都具體化了，我注意過電影創作中技術方面的開銷，我自忖：「我實在不明白為什麼製作一部電影的費用要用五萬法郎、十萬法郎甚至比十五萬法郎還要

《我的6-T型槍要開火》，尚‧法蘭索‧瑞雪導演和演出，1997

多。」後來，在我根據我所掌握的技術和方法拍完《住房狀況》之後，我心中就很清楚了。我用了十五法郎，我總是根據我所能支配的金錢來考慮我的主題。

**在《住房狀況》之前，您沒有拍過什麼，您是否從來沒有接受過任何的專業訓練？**

是的，但我曾分析過愛森斯坦（Eisenstein）的電影。為什麼這兒需要剪輯，為什麼那兒不需要剪輯，為什麼這兒的剪輯生硬突然，為什麼那兒的劇情出現了一百八十度的大轉彎，為什麼那兒沒有動作……當你開始對自己提出這些問題的時候，答案就會接踵而至。

**您的第一部電影《住房狀況》的政治性很強……**

是的，但所有的電影都帶有政治性，甚至連喜劇也不例外。不要把這歸咎於體制問題，電影已經接受了體制，因此它本身就是政治。現在這也許不是導演有意識的行為，但它就是政治。電影實際上是一種資產階級的藝術。由資產階級創造並為資產階級服務，這是一門消遣的藝術，是沒有教育可言的。因此，以《住房狀況》、《我的6-T型槍要開火》或諸如此類的電影去反抗就是觀眾的任務。

**反抗什麼？反抗誰？**

透過反抗去影響個體的社會階層。不管是《住房狀況》還是《我的6-T型槍要開火》都蘊涵著某些使命，或者說它們明白地告訴某些人：人們出門不是非得戴面紗不可。但這些電影不會降低失業率，它們所能做到的只是喚醒某些階層。

我認為電影也許可以成為一種武器，但我說的是反抗，而非革命；電影的影響比不上流行樂隊，可以憑著二十張唱片引起一場真正的運動。

**您的體系應該較傾向音樂，而非電影？**

我的體系是政治的，我的族群屬於社會的，我感覺很親近人群，與人群的訊息相似或接近於我自己的。

**您認為法國電影沒有牢固地紮根於社會？**

你所拍攝的應該是你自己的生活。布里葉（Blier）認為即使不知悲慘為何物，也可以去拍攝悲劇電影，但我認為不是所有的人都叫布紐爾（Buñuel）。如果你對悲慘沒有一定程度的認識，你就會受到制約，因為事實會離你更遠。

---

**克**里斯汀·文生 Christian Vincent

導演，生於1955年。畢業於法國電影高等學校（l'Idhec）導演和剪輯專業，1982。

《不要輕易打賭》（*Il ne faut jurer de rien*），1983

《規矩一些》（*Classique!*），1985

《被詛咒之物》（*La Part maudite*），1987

《秘密》（*La Discrète*），1990

《持續的晴天》（*Beau Fixe*），1992

《分手》（*La Séparation*），1994

《我看不到人們對我的看法》（*Je ne vois pas ce qu'on me trouve*），1997

《住房狀況》，1995

《我的6-T型槍要開火》，1997

### 您用《我的6-T型槍要開火》一片展示了您心中的社會？

我所拍攝的是我的街區，它有許多迷人之處，拍攝工作曾進行得十分艱難，我必須學會自我控制，處理某些出乎意料的情況，比如演員坐牢的情況，爲保持電影的銜接性而等上一年的情況⋯⋯

另外，拍攝一部政治性的電影會帶來很多問題。以拍攝騷亂的場景爲例，有六百個群衆演員，還有燃燒著的汽車。我坐在電影升降機上，透過短焦觀看這個場面，眞是美妙絕倫，問題是你得清楚地知道你要的是視覺上的快感，還是一些逼眞的特技。如果我保持這樣的政治路線，我就不能用短焦拍攝或從最高處進行俯攝，我不是在作壯觀的場面。在動作片中，情況就恰恰相反，你必須會吸引觀衆，這一點，我

在《我的6-T型槍要開火》中是無法做到的。

**您想用這部片子去打動哪些人呢？**

首先是所有街區裡的人和那些開放的人，但不包括吃魚子醬的左派。請注意，我不是右派，也不是左派，我是一個無產主義者。讓我感到為難的是左派的知識分子，他們想要在片中看到的是他們所希望看到的幻想中的城市。

**您還想說點什麼嗎？**

階級鬥爭，不必侷限在城市內。我認為電影是一種資產階級的藝術，因此我也不得不拍攝一些消遣性的東西。我的下一部片子將是通俗電影——也許會是暴力片。然後，我將回到政治電影的創作上。我的電影，是要將感覺投注在政治議題中。

克莉絲汀・瑪松（Christine Masson）

照片來源：p.159、p.162（上）：Why Not production/Xavier 2 Naw.

p.162（下）：Cat's.

# 「唯一的責任：出於我自己的欲望，我自己的感情。」
## 製作人尚‧米歇爾‧雷

　　我製作法國藝術電影。這個行業沒有規律可循，主觀性幾乎決定一切。本年度法國最前衛的電影是由一位七十四歲的老先生執導的。這就是亞倫‧雷奈的《法國香頌DiDaDi》（*On connaît la chanson*），我不知道法國電影界還有誰能在一九九七年冒險拍這類現代主義電影。以他的資歷，等於為我們上了一堂課。

　　菲利普‧阿瑞的《沒有故事的夏天》（*Un été sans histoires*）、馬里恩‧維努的《沒有人愛我》（*Personne ne m'aime*）、尼可拉斯‧布克瑞夫的《去死吧！》、巴斯卡‧波尼澤《仍然》、迪迪亞‧奧得賓的《最美麗的年華》、盧卡‧貝佛的《搞笑！》、亞伯‧杜朋德的《貝爾尼》、羅倫絲‧費里亞‧巴爾伯沙的《我對愛情恐懼》都屬於賀索（Rezo）電影公司發行的作品，其中部分是製片。

我的第一部製片作品是凱薩琳‧柯希尼（Catherine Corsini）的《戀人》（*Les Amoureux*），她有一種令人信服的狂熱。劇本很有意思，這是一部很有觀點的關於作家的電影，而且成本也不是很高。利用這個機會我結識了一個真正的流派：塞提‧卡恩，羅倫絲‧費里亞‧巴爾伯沙和薩弗耶‧波瓦。《凡人沒有特質》、《車站酒吧》、《戀人》、《北方》，在審美、演員陣容、社會背景上有共同之處。當時，我所屬的流派正走向正統性。

六年以後，事情有了變化。今天我儘量分清製作人和導演之間的區別，因為從定義上講，兩者是衝突的。製作人應使導演面向大眾，同時讓電影更好看，更讓人廣泛接受。在這種情況下，情感占有很重的分量。然而我只能塑造我喜愛的人物，這就是我安排每部片子時的矛盾。

在《戀人》那個時代，我沒足夠的權力，現在我能做得更好了。一九九三年我的賀索公司經營製作及發行遭到恐怖的暴風雨，我經受了巨大的風險，尤其《下一盤棋》（*La Partie d'échecs*）一片實在太棒了，我們發行了這部影片，反

應不錯，算了算帳可以收入一大筆，使我很興奮。而結果呢，在放映結束時，錢進入了他人之手，外面有一百萬法郎而我卻一分錢也拿不到。

幸運的是，這一行裡有很多好心人，我有一年半處於完全不穩定中，我必須爲營業額而製片。就在那時我參加了尼可拉斯‧布克瑞夫的第一部電影《去死吧！》。

我碰到過尼可拉斯四次，他寄給我他的劇本。我看到的第一句話是：「不停的問自己難解的問題，自己要做什麼？笨蛋？安東‧契柯夫（Anton Tchekhov）簽名。」

這句話讓我大笑起來，不用繼續讀後面的一百二十頁，我就已經想製作這部電影了。讀了劇本更確定了我的熱情。

製作一部電影就像一段刻骨銘心的邂逅、開始一個愛情

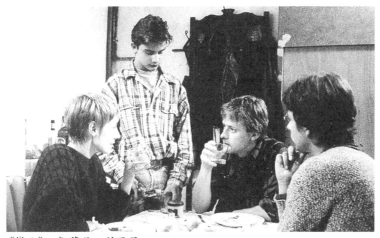

《戀人》，凱薩琳‧科西尼，1994

《車站酒吧》，塞提‧卡恩，1991

故事。製作期間要共度兩年，差不多白天黑夜都在一起。打電話、吵嘴、驚嚇。形同創作的誕生、分娩，像嬰兒初生，像一次大冒險。

在我的製片人的工作中，我不強求任何人，唯一強求的是我自己的欲望和熱情。今天，我引以為豪的是，在我的辦公室裡一起工作的珍妮‧拉萍（Jeanne Labrune）和巴斯卡‧波尼澤，他們留下了電影藝術的精美畫面；還有亞伯‧杜朋德的實驗，他是從事總體設計的，與泰瑞‧吉梁（Terry Gillian）、利維特和高達同代，可以說與高昂兄弟其名。我不認為他們在一起製作會有任何問題。他們是作家同時也各有各的專長：巴斯卡爾繼續談論著愛情，而亞伯談他的創作、

創造性與生產……和他們在一起，對我來說是一種快樂，有時必須去感受不同的東西和認同他們。

克莉絲汀・瑪松　整理

照片來源：p.166, p.167: Rezo films.
　　　　　p.168: BIFI.

# 「當眞實破門而入的時候」

## 馬修・卡索維茲的《殺手》

> 兩部電影的風格、剪輯、導演……輿論的反應
> ……都截然不同，馬修・卡索維茲的《殺手》、塞
> 提・克拉比其的《家庭氣氛》（*Un air de famille*）展
> 現了新一代電影藝術家的兩種形象。

關於一九九七年的「法國新銳電影」獎，我們還記得哪
些作品？

可能是獎項的前三部作品，以其精緻和才智出衆。這些
電影被評論界炒得沸沸揚揚，相當一部分來自觀衆。他們認
爲這幾部電影的共同之處就是能把他們中的一部分拉到電影
院去，像人質一樣被扣押著看那些電影。這些電影有：布
諾・杜蒙的《耶穌的一生》，法蘭索瓦・歐松的《看海》和
馬修・卡索維茲的《殺手》。下面我們將就最後一部影片做
一下分析。

在新聞界的一致炒作下（除了《世界報》），這部影片南

下參加了坎城影展。其實，如果那些新聞界的人沒有因怨恨而模糊視線的話，他們很容易就能發現在《殺手》「脆弱」的外表下（一些平庸的喜劇表現手法），有一個今年出產的所有影片中最有創意、最有野心、最為複雜的內涵：因為這部片子是完全建立在一個堅實的基礎上，並以此來推動情節的發展的。而這些炒作的所有來源不過是對卡索維茲在《仇恨》一片獲得巨大成功後的吹毛求疵。

瓦涅（Wagner），一位由於手工業加工方式和道德的衰落而變成的職業殺手，化名為塞霍特（Serrault），以便表現出親近、熱情和滑稽。

卡索維茲決定用不斷變化的方法讓我們和劇中的主人翁始終保持著一定的距離。瓦涅先生集中了所有的墮落和殺手的特質於一身。這就是民眾主義（populisme），布拉德主義（poujadisme）的電影嗎？很難說，我們的英雄表現了初級的反美情緒，並以完全偏激的方式結束。那麼，是

Michel Serrault / Mathieu Kassovitz

**ASSASSIN(S)**

Toute société a les crimes qu'elle mérite

SÉLECTION OFFICIELLE CANNES 1997

《殺手》的廣告

從什麼時候開始，瓦涅遠遠超出了創作人和觀眾賦予它的形象呢？哪兒才算是他的結局呢？這是一個尖銳的問題。

你可能會把《殺手》看作一個短暫虛構的、永遠不會發生的故事，雖然它是以一個輕鬆的老主題開始的，使用了無數西部電影和黑白電影都有的情節：家族系統移轉到新世代時，有一項專業正在遺失……但這種傳統的，完全虛構的畫面，只是為了表現一個突然出現的鄉下小孩。這個小孩蔑視所有的行為和法令，沒人能阻止他。夜晚降臨時，我們可以在「禁止通行」和單行線的標誌下發現他。影片透過對他的塑造，讓一切虛構的變得真實，就連片中的電視新聞也沒被忽略掉，比真實還真實，活靈活現的就像每晚的主播。

在虛幻和現實之間，卡索維茲為他的故事加入了許多電視節目，自然地像過日常生活。影像的活躍，呈現在每晚粗製濫造的節目中。當然，裡面還有一些滑稽的表演，但，就是這些導致了這部影片逐漸偏離了預定的方向。而且，它還直接向觀眾提問題：「目前為止你還可以接受嗎？色情、暴力部分還可以嗎？你在開玩笑吧？好了，我們再繼續看吧！」是目前受歡迎的電視節目《海倫和男孩們》（*Hélène et les garçons*）粗製濫造的一大諷刺。此外，尋找瘋狂的野心，來改變觀眾的行為（這一點也可以用來理解耐吉的那句廣告語「Just do it!」，並被置於山頂，被陽光照耀著）。卡索維茲很自然的表現著自己，他要看看當自己與暴力對峙時，到底會發生什麼！其實，沒什麼要緊的……可以打賭，像他

這樣的電影藝術家，不久以後又會讓人談論的。馬修剛剛又和朱迪・福斯特（Jodie Foster），演員兼製片人，簽定了一個投資巨大的科幻片的合作協定。與此同時，歐松也將在今年春天出品他的第一部長片，尚未定片名……應該是《殺人喜劇》（*Sitcom*）吧。

史蒂芬・古德（Stéphane Goudet）

照片來源：p.172: Lazennec/Création Nuit de Chine/Olivier Amsellem/ Guy Ferrandis.

# 一部受歡迎的藝術電影
## 塞提・克拉比其導演的《家庭氣氛》

　　當塞提・克拉比其與察衛（Jaoui）和巴奇（Bacri）在改編這個劇本並由他們演出時，才剛剛完成《各人幹各人的事》一片，而且，此部影片的成功必將超過整個電影界。這眞是法國電影界的新穎組合：兩位編劇既不屬於前衛的戲劇作家，也不屬於通俗的喜劇作家，而他們卻與一位時髦的最有名的法國電影人之一一起合作（他曾成功拍攝了由雷奈編劇的：《吸煙／禁止吸煙》〔Smoking/No smoking〕）。而這位年輕的電影藝術家介於藝術電影和大眾化電影的邊界，重新以傳統角度詮釋一部在戰前獲得成功的劇作，由那些已經創造了奇蹟的演員再次演出本片的角色，從賣座的結果看來，應該說這次的組合是相當成功的。

　　不過，《家庭氣氛》並不是一部喜劇，倒可稱爲「嚴肅的通俗喜劇」（boulevard sérieux），取材自伯恩斯坦（Bernstein）改編過的情節劇。

　　影片講述的是一個普通家庭的故事：每星期五晚上，在

長子亨利所繼承的一間郊外酒吧裡開會。父親已經去世，所有的家庭事務現在都由亨利處理。次子菲利普在一家資訊公司擔任貿易部經理，可謂小有成就。兩兄弟都已成家，而他們的妹妹貝蒂與哥哥在同一家資訊公司工作，並且是哥哥的下屬，尚未婚嫁。而媽媽在父親去世之前就已離婚。

固定的地點（酒吧間），固定的時間（星期五晚上），固定的安排（全家在一起打掃清潔）。這個星期五，亨利的妻子決定去一個朋友家「考慮」離家出走；而貝蒂和一個正準備解雇她的上司吵了架，同時她還想和丹尼，一個她哥哥酒吧裡的幫工，也是她的男朋友分手；還有這天又是菲利普賢妻約蘭德的生日。這個酒吧坐落在一個人煙稀少的市郊，那裡的居民根本不懂什麼綠化，他們把所有的空地都建滿了帶有通道的房子、倉庫，通道可以通往各處，過往火車的噪音震顫著晚間的寧靜，給人一種世界末日的感覺。

本片的情節是透過三次獨特的倒敘，再加上懷舊的色調和相對刺耳的聲調完成的。晚上開會的過程被童年

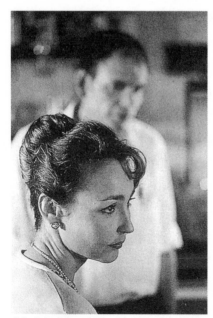

《家庭氣氛》，塞提‧克拉比其，1996

的回憶打斷三次：那真是完美的幸福時光！三個孩子把父母叫醒，然後在他們的床上又唱又跳，當然，這肯定是星期天的早上。

本片安排了兩條對比的戲劇線，取自社會的芸芸眾生像和夫妻關係的瑣事。酒吧間的小老闆亨利和他唯一的雇員之間專制而又富有人情味的關係，表現了前工業時代那一部分傳統人的形象；而公司經理菲利普，又完全是現代人的模板。

相反的，談到夫妻生活，菲利普和約蘭德夫婦之間的關係就完全是一幅傳統的漫畫：丈夫工作，妻子在家帶孩子（她丈夫送的項鍊，她竟拿來當作狗鍊以作為報復，是個殘酷的比喻）而亨利和阿萊特之間的夫妻關係就比較現代化。當年，阿萊特拒絕未婚夫的理由就是因為對方沒有尊重她的立場。雖然亨利也同樣專橫，但在阿萊特身上卻找不到半點屈從的影子。

另外兩對的加入使這裡顯得更加人才薈萃，一對是他們的父母，在兒女們的回憶中一直是過著像田園詩一樣的生活，但實際上，他們並不幸福；另一對是一直處著秘密關係的貝蒂和丹尼。剛開始時，感到窮極無聊的貝蒂決定結束這段討厭的戀情，但是，他們之間的默契卻貫穿了整部電影：酒吧玻璃門後的一吻，又可以讓他們的關係起死回生。

可是，處於不同社會階級的兩個人，又怎能在一起呢？此處很自然的又提出了改變社會道德觀念的迫切要求（丹尼

比貝蒂的要求更強烈）。此處體現了在三〇年代，法國的民眾主義傳統逐漸繼承了詩意的現實主義。最重要的一點是：這一對還體現了符合人們道德文化準則的現代男女關係。他們在服裝和舉止方面，也沒有太大的區別。貝蒂穿的是夾克和皮褲，而丹尼有著天生的柔美，他能完美的展現六〇年代標準的搖滾舞蹈，也能深情地朗誦一段愛情的小說。他所表現的一種新興的陽剛之氣，正是電影所肯定的。另外，他很快就演變成作者在電影中的代言人。

值得一提的是，克萊兒‧莫里埃在此扮演了唯一的一個可悲的角色：一個愛報復並可恥的未婚妻（她離開未婚夫的原因竟然是爲了一條死去的狗！）、一個不稱職的媽媽、一個人際關係不好的傲慢女人，簡直就是這部電影的毒瘤。直到最後，當她抱著自己的肩膀哭泣時，說出了一句話：「我恨這個家！」

相反地，晚上的會議還在舉行，故事還在慢慢發生。丹尼出現時像個好人，最後，由於他強硬的介入，使貝蒂逃出了家的桎梏和侮辱。如同一個騎士般，丹尼驕傲的把貝蒂抱到自己的「坐騎」摩托車上，然後向著美好的未來揚長而去……一個幸福的大團圓結局，明顯地運用了好萊塢一貫的手法。可是這樣的結尾不論是就敘事的觀點還是觀眾的觀點來看，都不能作爲全劇的結局。它是透過丹尼的觀察揭示出這個家庭的種種內幕的。

透過懷舊的調子，本片表現了一個有趣的矛盾：所有人

心目中理想的家都是那個經過記憶美化了的家，人類社會唯一的組織最終就是家庭這個小企業（菲利普的那個現代化企業，慢慢地表現出它是一個殘忍的、弱肉強食的世界）。就像三〇年代詩意的現實主義，《家庭氣氛》充滿了對逝去的美好時光的懷念，反映了現代社會的冷酷：恬靜的家庭生活的消失、全球化的出現……。正如那些年代的一些片子一樣，表達了一種實實在在的苦惱和絕望。但從形式上說，這種通俗喜劇的傳統方式和詩意的現實有機結合，恰到好處的透過「懷舊」這一形式表達了我們的現狀。大眾電影的懷舊形式一定能在評論界的評論和憂慮下，得到諒解，取得共識。

除了懷舊色彩之外，毫無疑問，本片還表現了一部分幻覺。我們能清楚的看出一種試圖超過單純的藝術電影和商業電影的趨勢，和一種面對好萊塢優勢而提出的挑戰。

珍奈維・塞列（Geneviève Sellier）

---

照片來源：p.176: BIFI, Jérôme Plon.

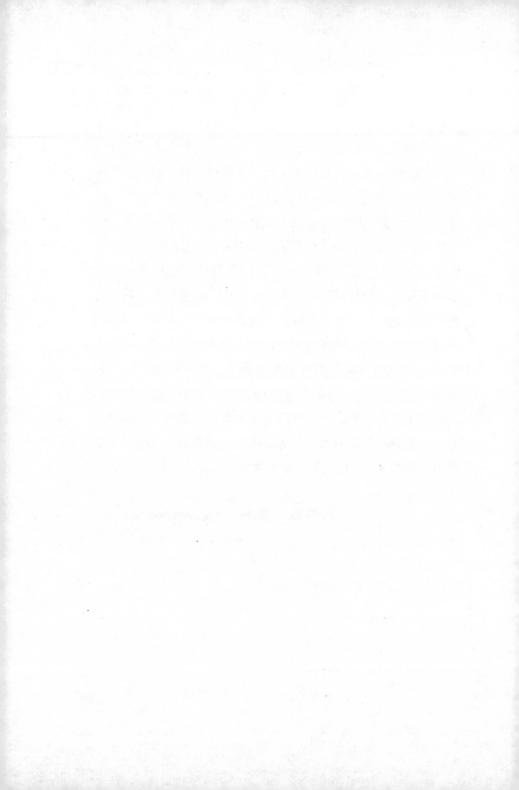

# 「使這類型電影活起來」
## 與獨立製片電影發行代理商（Agence du cinéma indépendant pour sa diffusion）總裁塞吉・勒・貝宏（Serge Le Péron）的會談

**對於您來說，法國電影的新生代是什麼？**

我覺得自己和這一運動有緊密的聯繫。今天大半被稱為法國新銳電影藝術家的人都是獨立放映電影公司發掘和培養的。開始時，我們創建了這個導演協會是為了保護和更好的傳播這些電影，因為這些電影代表著八○年代末出現的一種傾向。一些作家如曼紐・伯耶、丹尼爾・杜布魯（Danièle Dubroux）、盧卡・貝佛、貝努瓦・賈歌，都是一路同行的。另外一些人，如羅伯・桂迪居，都參加了放映公司的創建⋯⋯我還記得那時候，《邊緣線》在找放映商時遇到很多困難，幾個月後，他的《安東尼奧的小女友》（*La Petite Amie d'Antonio*）才在一家影院上演了三週。現在大量的青年導演來找我們上映電影，所以經常會有很多的交流和熱烈的討論。我們主要的工作就是促進電影的傳播，尤其是在外省的傳播，這對於這類電影的生存是必不可少的。

**您對近些年有什麼樣的看法？您是否感覺到近些年來運**

動的進展情況？

　　一九九七年是不尋常的一年。我們還沈浸在《馬里斯和珍奈特》、《天亮以前決定愛不愛你》片的成功喜悅之餘，羅倫絲‧費里亞‧巴爾伯沙、荷‧維茲（Raul Ruiz）、盧卡‧貝佛、貝努瓦‧賈歌的電影也贏得了大量的觀眾。這是與眾不同的一年，顯示出個體導演也可以與廣大觀眾有直接的聯繫。就像新浪潮一樣，我們又一次看到法國電影在夾縫中生存下來，它的復興來自於最激進的，最不守規矩的電影藝術家。

**法國新生代電影的特點是什麼？**

　　在八〇年代漫畫、廣告、美國的電影對法國的年輕導演

獨立製片電影發行代理商的前任總裁尚‧亨利‧羅傑（Jean-Henri Roger）和現任總裁塞吉‧勒‧貝宏在一個放映式上。

們形成了主要的影響，這是不可否認的。

但從九〇年代初以來，好像作家們都找到了靈感，他們敢於面對新浪潮，毫不猶豫地推出貝克（Becker）、巴紐（Pagnol）、維果作為嘗試。德斯布萊山的電影與楚浮或尤斯塔奇的電影沒有太大區別了。新生代終於明白可以靠自己生存，不需要不惜一切代價的與過去較量，像斯柯西司就是這樣的電影藝術家。

**如今法國新銳電影處於危機之中嗎？**

不，但要保持審慎的態度，使法國活躍的獨立發行網路繼續存活下去，面對電視頻道時也要謹慎，因為他們表現出來的態度越來越強硬，且財務方面常有所謂的政治考量。像《馬里斯和珍奈特》的成功使人思考，他們出色地加了調味料，取悅了大眾的口味，成功地把作家

> 電影藝術家協會創建於一九九三年。獨立製片電影發行代理商輔助個體電影的發行，範圍包括全國各地，尤其是中小型城市。自一九九七年以來，獨立製片電影發行代理商和地區放映公司創建了一個完全獨立的發行部門。

推向某種類型的故事或某種類型的演員。獨立製片電影發行代理商將投入更多的精力使這份行業持久，並為「法國新銳

電影」建立新的里程碑。

<div align="right">伊莎貝拉・佐丹奴　整理</div>

照片：Olivia Kerner.

電影學苑 3

# 法國新銳導演

作　　者／Michel Marie策劃
譯　　者／聶淑玲
出 版 者／揚智文化事業股份有限公司
發 行 人／葉忠賢
執行編輯／胡琡珮
登 記 證／局版北市業字第1117號
地　　址／台北市新生南路三段88號5樓之6
電　　話／(02)2366-0309　2366-0313
傳　　眞／(02)2366-0310
網　　址／http://www.ycrc.com.tw
E - m a i l／tn605541@ms6.tisnet.net.tw
郵撥帳號／14534976　揚智文化事業股份有限公司
印　　刷／鼎易印刷事業股份有限公司
法律顧問／北辰著作權事務所　蕭雄淋律師
I S B N／957-818-364-X
初版一刷／2002年4月
定　　價／200元
原文書名／Le jeune cinéma français
Copyright ⓒ 1998 by Editions NATHAN, Paris
Translation ⓒ 2002 by Yang-Chih Book Co., Ltd.
Print in Taipei, Taiwan, R.O.C.
All Rights Reserved

國家圖書館出版品預行編目資料

法國新銳導演／Michel Marie策劃；聶淑玲譯
. - - 初版. - - 臺北市：揚智文化，2002〔
民91〕
面： 公分. - -（電影學苑；3）
譯自：Le jeune cinéma français
ISBN 957-818-364-X（平裝）

1.電影 - 法國 2.導演 - 法國 - 傳記

987.942                          90021665

## 中國人生叢書

| | | | |
|---|---|---|---|
| A0101 | 蘇東坡的人生哲學—曠達人生 | 范　軍/著 | NT:250B/平 |
| A0102A | 諸葛亮的人生哲學—智聖人生 | 曹海東/著 | NT:250B/平 |
| A0103 | 老子的人生哲學—自然人生 | 戴健業/著 | NT:250B/平 |
| A0104 | 孟子的人生哲學—慷慨人生 | 王耀輝/著 | NT:250B/平 |
| A0105 | 孔子的人生哲學—執著人生 | 李　旭/著 | NT:250B/平 |
| A0106 | 韓非子的人生哲學—權術人生 | 阮　忠/著 | NT:250B/平 |
| A0107 | 荀子的人生哲學—進取人生 | 彭萬榮/著 | NT:250B/平 |
| A0108 | 墨子的人生哲學—兼愛人生 | 陳　偉/著 | NT:250B/平 |
| A0109 | 莊子的人生哲學—瀟灑人生 | 揚　帆/著 | NT:250B/平 |
| A0110 | 禪宗的人生哲學—頓悟人生 | 陳文新/著 | NT:250B/平 |
| A0111B | 李宗吾的人生哲學—厚黑人生 | 湯江浩/著 | NT:250B/平 |
| A0112 | 曹操的人生哲學—梟雄人生 | 揚　帆/著 | NT:300B/平 |
| A0113 | 袁枚的人生哲學—率性人生 | 陳文新/著 | NT:300B/平 |
| A0114 | 李白的人生哲學—詩酒人生 | 謝楚發/著 | NT:300B/平 |
| A0115 | 孫權的人生哲學—機智人生 | 黃忠晶/著 | NT:250B/平 |
| A0116 | 李後主的人生哲學—浪漫人生 | 李中華/著 | NT:250B/平 |
| A0117 | 李清照的人生哲學—婉約人生 | 余茝芳、舒　靜/著 | NT:250B/平 |
| A0118 | 金聖嘆的人生哲學—糊塗人生 | 周　劼/著 | NT:200B/平 |
| A0119 | 孫子的人生哲學—謀略人生 | 熊忠武/著 | NT:250B/平 |
| A0120 | 紀曉嵐的人生哲學—寬恕人生 | 陳文新/著 | NT:250B/平 |
| A0121 | 商鞅的人生哲學—權霸人生 | 丁毅華/著 | NT:250B/平 |
| A0122 | 范仲淹的人生哲學—憂樂人生 | 王耀輝/著 | NT:250B/平 |
| A0123 | 曾國藩的人生哲學—忠毅人生 | 彭基博/著 | NT:250B/平 |
| A0124 | 劉伯溫的人生哲學—智略人生 | 陳文新/著 | NT:250B/平 |
| A0125 | 梁啓超的人生哲學—改良人生 | 鮑　風/著 | NT:250B/平 |
| A0126 | 魏徵的人生哲學—忠諫人生 | 余和祥/著 | NT:250B/平 |
| A0127 | 武則天的人生哲學—女權人生 | 陳慶輝/著 | NT:200B/平 |
| A0128 | 唐太宗的人生哲學—守靜人生 | 陳文新/等著 | NT:300B/平 |
| A0129 | 徐志摩的人生哲學—情愛人生 | 劉介民/著 | NT:250B/平 |

## 社會叢書

| | | | |
|---|---|---|---|
| A3201 | 社會科學研究方法與資料分析 | 朱柔若/譯 | NT:500A/平 |
| A3202 | 人文思想與現代社會 | 洪鎌德/著 | NT:400A/平 |
| A3205 | 社會學 | 葉至誠/著 | NT:650A/平 |
| A3206 | 社會變遷中的教育機會均等 | | |
| | | 中華民國比較教育學會、中國教育學會/主編 | NT:400A/平 |
| A3207 | 社會變遷中的勞工問題 | 朱柔若/著 | NT:400A/平 |
| A3208 | 二十一世紀社會學 | 洪鎌德/著 | NT:550A/平 |
| A3209 | 從韋伯看馬克思 | 洪鎌德/著 | NT:300A/平 |
| A3210 | 學業失敗的社會學研究 | 孫中欣/著 | NT:250A/平 |
| A3211 | 社會學精通 | 朱柔若/譯 | NT:600A/平 |
| A3212 | 現代公共關係法 | 劉俊麟/著 | NT:280A/平 |
| A3213 | 老人學 | 彭駕騂/著 | NT:400A/平 |
| A3214 | 社會科學概論 | 葉至誠/著 | NT:370A/平 |
| A3215 | 社會研究方法－質化與量化取向 | 朱柔若/譯 | NT:750A/精 |
| A3216 | 人的解放－21世紀馬克思學說新探 | 洪鎌德/著 | NT:500A/平 |
| A3217 | 社會學概論 | 葉至誠/著 | NT:450A/平 |
| A3218 | 馬克思理論與當代社會制度 | 石計生/著 | NT:320A/平 |
| A3219 | 社會問題與適應（二版） | 郭靜晃等/著 | NT:650A/平 |
| A3220 | 網路社會學 | 李英明/著 | NT:250A/平 |
| A3221 | 法律社會學 | 洪鎌德/著 | NT:650A/平 |
| A9023B | 社會學說與政治理論－當代尖端思想之介紹 (增訂版) | | |
| | | 洪鎌德/著 | NT:200B/平 |
| A9026 | 馬克思社會學說之析評 | 洪鎌德/著 | NT:400B/平 |

## 社工叢書

| | | | |
|---|---|---|---|
| A3301 | 社會服務機構組織與管理－全面品質管理的理論與實務 | | |
| | | 梁慧雯、施怡廷/譯 | NT:200A/平 |
| A3302 | 人類行為與社會環境 | 陳怡潔/譯 | NT:350A/平 |
| A3303 | 整合社會福利政策與社會工作實務 | 胡慧嫈/等譯 | NT:250A/平 |
| A3304 | 社會團體工作 | 劉曉春、張意真/譯 | NT:550A/平 |

| A3305 | 團體技巧 | 曾華源、胡慧嫈/譯 | NT:300A/平 |
| A3306 | 積極性家庭維繫服務－家庭政策及福利服務之運用 | | |
| | | 張盈堃、方　岷/譯 | NT:300A/平 |
| A3307 | 健康心理管理－跨越生活危機 | 曾華源、郭靜晃/譯 | NT:450A/平 |
| A3308 | 社會工作管理 | 黃源協/著 | NT:450A/平 |
| A3309 | 服務方案之設計與管理 | 高迪理/譯 | NT:350A/平 |
| A3310 | 社會工作個案管理 | 林武雄/譯 | NT:300A/平 |
| A3311 | 社區照顧－台灣與英國經驗的檢視 | 黃源協/著 | NT:600A/平 |
| A3312 | 危機行為的鑑定與輔導手冊 | 陳斐虹/譯 | NT:200A/平 |
| A3313 | 老人社會工作 | 趙善如、趙仁愛/譯 | NT:350A/平 |
| A3314 | 社會福利策劃與管理 | 中國文化大學社福系/主編 | NT:500A/平 |

## 生命、死亡教育叢書

| A3401 | 生命教育 | 郭靜晃/等著 | NT:450A/平 |
| A3402 | 死亡與永生101問答集 | 崔國瑜/譯 | NT:250A/平 |

## 電影學苑

| A4001A | 電影編劇 | 張覺明/著 | NT:450A/平 |
| A4002 | 影癡自助餐 | 聞天祥/著 | NT:280B/平 |
| A4003 | 法國新銳導演 | 聶淑玲/譯 | NT:200B/平 |
| A4004 | 好萊塢・電影・夢工場 | 李達義/著 | NT:160B/平 |
| A4005 | 電影劇本寫作 | 王書芬/譯 | NT:200B/平 |
| A4006 | 因為導演，所以電影 | 曾柏仁/編著 | NT:300B/平 |
| A4007 | 香港電影壹觀點 | 王　瑋/著 | NT:350B/平 |
| A4008 | 電影美學百年回眸 | 孟　濤/著 | NT:300B/平 |

## 劇場風景

| | | | |
|---|---|---|---|
| A4201 | 台灣小劇場運動史—尋找另類美學與政治 | 鍾明德/著 | NT:350A/平 |
| A4202 | 當代台灣社區劇場 | 林偉瑜/著 | NT:330A/平 |
| A4203 | 意象劇場—非常亞陶 | 朱靜美/著 | NT:200A/平 |
| A4204 | 這一本，瓦舍說相聲 | 馮翊綱、宋少卿/著 | NT:300B/平 |
| A4205 | 被壓迫者劇場 | 賴淑雅/譯 | NT:320B/平 |
| A4206 | 在那湧動的潮音中 | 蔡奇璋/等著 | NT:280B/平 |
| A4207 | 神聖的藝術 | 鍾明德/著 | NT:450B/平 |
| A4208 | 戲劇概論與欣賞 | 葉子啓/譯 | NT:350A/平 |

## 揚智音樂廳

| | | | |
|---|---|---|---|
| A4301 | 爵士樂 | 王秋海/著 | NT:150B/平 |
| A4303 | 音樂教育概論 | 李茂興/譯 | NT:250B/平 |
| A4304 | 搖滾樂 | 馬　清/著 | NT:150B/平 |
| A4305 | 薩克斯風&爵士樂 | 周先富/著 | NT:300B/平 |
| A4306 | 鋼琴藝術史 | 馬　清/著 | NT:230B/平 |
| A4307 | 鋼琴文化三百年 | 辛丰年/著 | NT:180B/平 |
| A4308 | 搖滾樂的再思考 | 郭政倫/譯 | NT:250B/平 |
| A4309 | 古典音樂通200問 | 陳曉琪/譯 | NT:280B/平 |
| A4311 | 古典音樂第一課 | 陳曉琪/譯 | NT:200B/平 |
| A4312 | 影樂‧樂影—電影配樂文錄 | 劉婉俐/著 | NT:180B/平 |
| A4313 | 二十世紀歐美音樂風格 | 馬　清/著 | NT:250B/平 |
| A4314 | 世界著名弦樂藝術家 | 王玉桓/著 | NT:300B/平 |
| A4315 | 歷史上的單簧管名家 | 陳建銘/譯 | NT:350B/平 |
| A4316 | 如果爵士樂也打季後賽 | 朱中愷、顏涵銳/著 | NT:240B/平 |
| A4317 | 世界著名鋼琴演奏藝術家 | 友　余/著 | NT:350B/平 |
| A4318 | 世界著名交響樂團與歌劇院 | 周　游/著 | NT:300B/平 |
| A4319 | 樂韻隨思集 | 許津橋/著 | NT:150B/平 |

## Cultural Map

| | | |
|---|---|---|
| A4402 新時代的宗教 | 周慶華/著 | NT:270B/平 |
| A4403 後現代情境 | 張國清/著 | NT:220B/平 |
| A4404 如影隨形－影子現象學 | 羅珮甄/譯 | NT:260B/平 |
| A4405 宗教政治論 | 葉永文/著 | NT:300B/平 |
| A4406 心靈哲學導論 | 蔡維民/著 | NT:250B/平 |
| A4407 中國符號學 | 周慶華/著 | NT:300B/平 |
| A4408 懷德海初探 | 楊士毅/著 | NT:380B/平 |
| A4409 華山論劍－名人名家讀金庸（上） | 王敬三/主編 | NT:250B/平 |
| A4410 倚天既出，誰與爭鋒－名人名家讀金庸（下） | | |
| | 王敬三/主編 | NT:200B/平 |
| A4411 戰後台灣新世代文學論 | 朱雙一/著 | NT:500B/平 |

## 公共圖書館

| | | |
|---|---|---|
| A4501 發現地球的故事－房龍的地理書 | 房　龍/著 | NT:500B/精 |
| A4502 書的敵人 | 葉靈鳳/譯 | NT:200B/平 |

## 五線譜系列

| | | |
|---|---|---|
| A4601 古典樂欣賞－樂器篇 | 蔣理容/著 | NT:280B/平 |
| A4602 古典樂欣賞－人物篇 | 蔣理容/著 | NT:280B/平 |
| A4603 音樂親子遊 | 蔣理容/著 | NT:350B/平 |
| A4604 音樂與文學的對話 | 蔣理容/著 | NT:350B/平 |

## SPEAKER系列

| | | |
|---|---|---|
| A6301 成功的商務演說 | 朱星奇/譯 | NT:250B/平 |
| A6302 最佳講稿撰寫 | 林淑瓊/譯 | NT:280B/平 |
| A6303 如何成爲名嘴 | 丁文中/譯 | NT:250B/平 |
| A6304 趣味演說高手 | 高尚文/譯 | NT:280B/平 |
| A6305 如何開金口 | 賈士蘅/譯 | NT:250B/平 |

## 傳播網

| | | |
|---|---|---|
| A6401 傳播與社會 | 世新大學新聞系編著 | NT:550A/平 |
| A6402 現代新聞編輯學 | 陳萬達/著 | NT:450A/平 |
| A6403 網際網路與傳播理論 | 梁瑞祥/著 | NT:200A/平 |
| A3019 人際傳播 | 沈慧聲/譯 | NT:550A/平 |
| A6205 全球傳播與國際關係 | 陳建安/譯 | NT:400A/平 |

## 佛學思想論叢

| | | |
|---|---|---|
| A7002 禪與藝術 | 張育英/著 | NT:250B/平 |
| A7003 禪學與玄學 | 洪修平、吳永和/著 | NT:250B/平 |
| A7004 佛學與儒學 | 賴永海/著 | NT:250B/平 |